詳解動作和皺褶

衣服 畫法

Rabimaru 著　雲雪 監修
（Masa Mode Academy of Art）

從衣服結構
到各種角度
的畫法

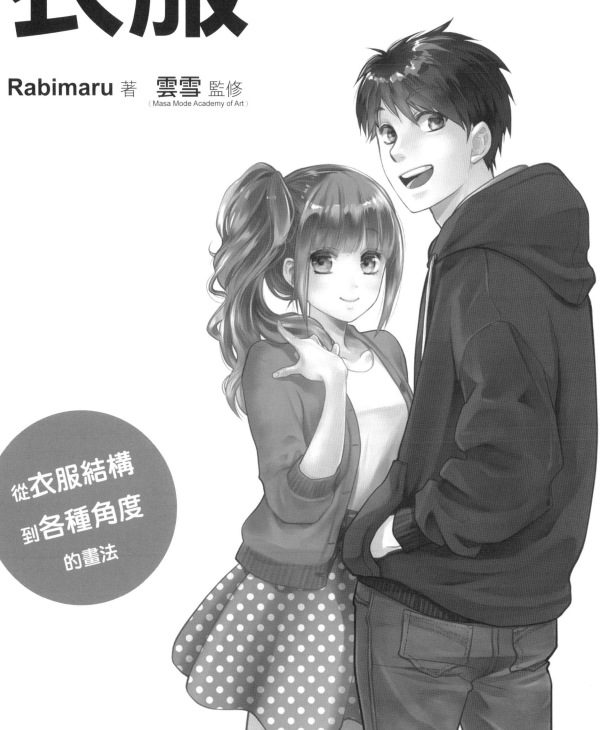

本書目標

學會衣服畫法，提升角色魅力！

「想讓筆下角色穿上時尚服飾！」

「想畫出時尚帥氣穿著的角色！」

只要是畫漫畫和插圖的人，不論是誰都有這樣的心願吧！

不過，

似乎有很多人都擁有總是畫不好的煩惱。

「衣服有很多皺褶，太難畫了！」

「角色一動，就會變形！」

大家不要擔心。

衣服是由布料縫合製成，

形狀變化和皺褶生成有一定的法則。

掌握了衣服「結構」，反覆描繪練習，

一定能讓繪圖更上一層樓。

本書

將為大家解說經典的時尚服裝畫法，

非常適合以現代為背景的漫畫與插畫。

休閒穿著

Business wear

商務穿著

學校制服

School wear

繪圖技巧在於掌握衣服「結構」

如果總覺得無法畫好角色衣服，可能是由於只單純想畫出「眼前所見」。想描繪的衣服是哪一種結構？為什麼會產生皺褶？只要你掌握了「結構」就能輕易畫出。

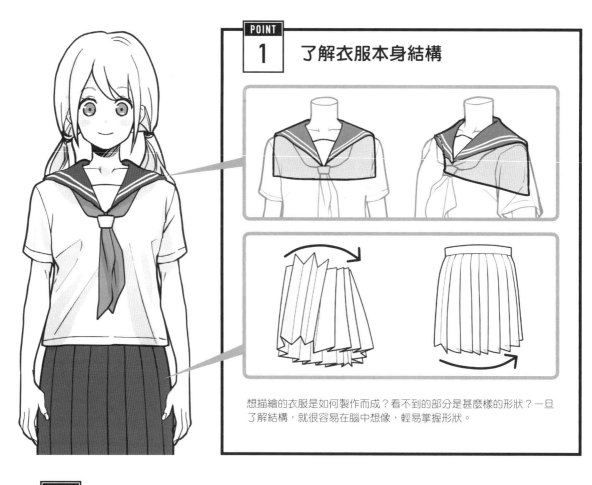

POINT 1　了解衣服本身結構

想描繪的衣服是如何製作而成？看不到的部分是甚麼樣的形狀？一旦了解結構，就很容易在腦中想像，輕易掌握形狀。

POINT 2

了解皺褶產生的結構

如果依照所見的衣服實際皺褶描繪，衣服很容易變得皺皺巴巴。「這裡被拉扯，所以產生這樣的皺褶」，只要知道這樣的皺褶構成，就能掌握適合插畫的基本皺褶並可描繪出來。

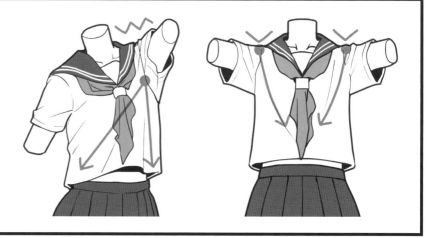

只要能掌握這些「結構」，即便角色做動作、鏡頭視角改變，腦中都能想像衣服形貌。如果再掌握以下重點，就能配合各種角度或動作，自由描繪出衣服的形貌。

POINT 3　改畫成方塊

如果一味追求衣服細節，會讓腦中混亂，變得難以描繪。這時的技巧是先畫成簡略的方塊，掌握整體形狀後再描繪細節。

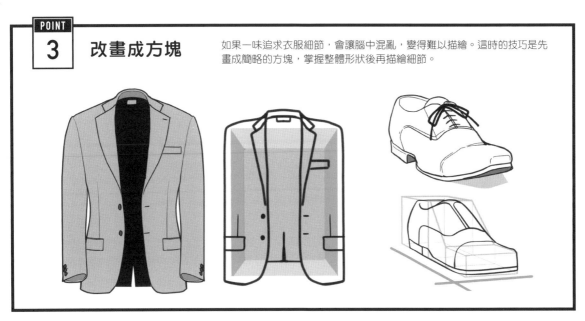

POINT 4　掌握衣服的流動

衣服會隨著穿著的身體起伏、多餘的布料、動作的拉扯而產生「流動」。尤其，在動態姿勢中表現躍動感的技巧，就在於掌握、描繪衣服的流動。

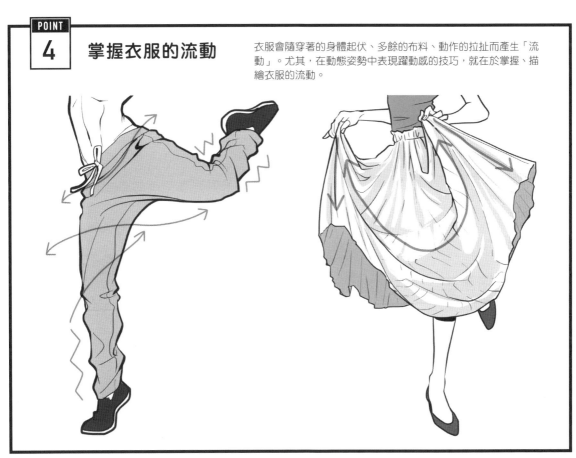

CONTENTS

CHAPTER

.

1

基本
休閒穿著

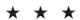

棉質上衣或褲子等，多為日常生活常見的各種穿著。依材質或尺寸，穿著時的輪廓
或皺褶生成也有所不同。讓我們掌握每一種特徵試著描繪區分吧！讓看圖的人能感
受到，並喜歡這類單品穿著的角色個性和品味。

棉質上衣（T-shirts）

棉質上衣可說是休閒服飾的基本單品，主要以弧線描繪皺褶，表現布料的柔軟質地。

基本形狀和皺褶

正面

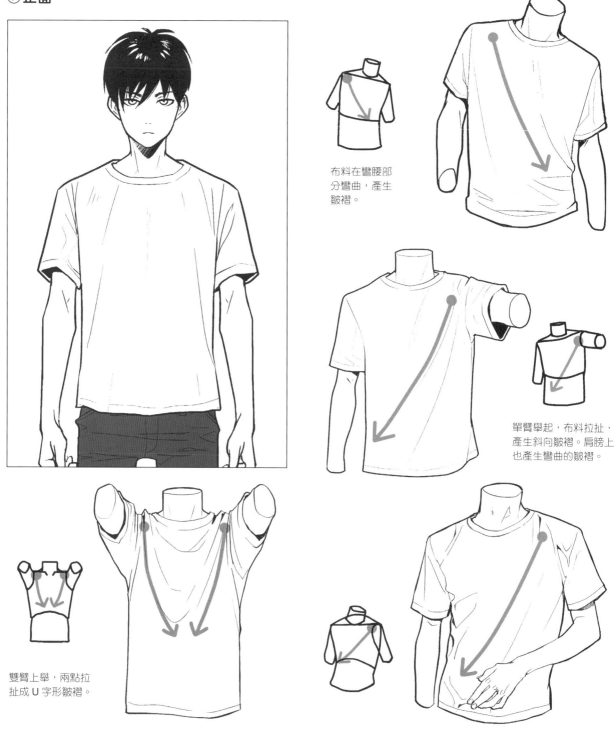

布料在彎腰部分彎曲，產生皺褶。

單臂舉起，布料拉扯，產生斜向皺褶。肩膀上也產生彎曲的皺褶。

雙臂上舉，兩點拉扯成 U 字形皺褶。

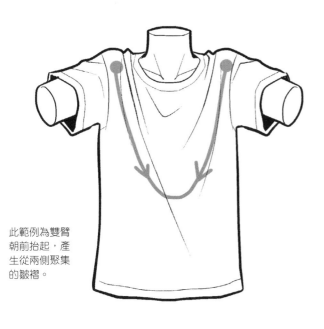

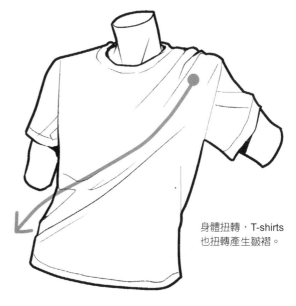

此範例為雙臂
朝前抬起，產
生從兩側聚集
的皺褶。

身體扭轉，T-shirts
也扭轉產生皺褶。

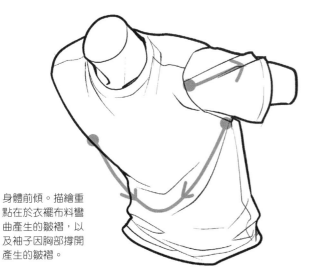

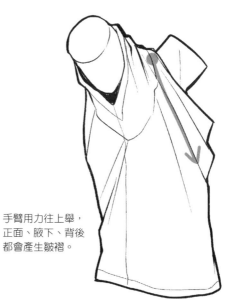

身體前傾。描繪重
點在於衣襬布料彎
曲產生的皺褶，以
及袖子因胸部撐開
產生的皺褶。

手臂用力往上舉，
正面、腋下、背後
都會產生皺褶。

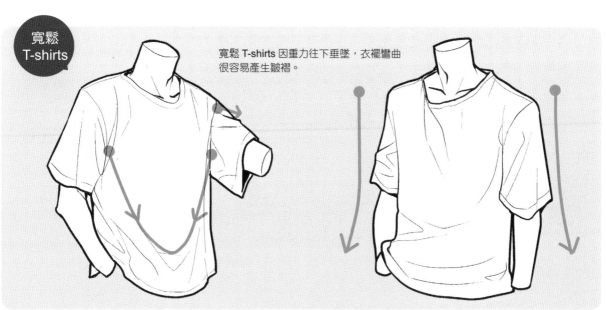

寬鬆
T-shirts

寬鬆 T-shirts 因重力往下垂墜，衣襬彎曲
很容易產生皺褶。

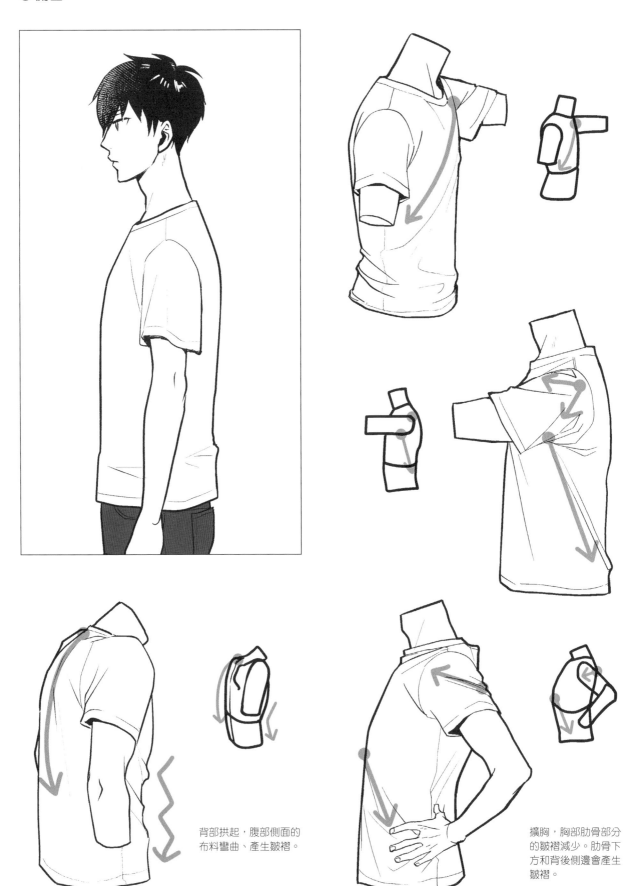

背部拱起，腹部側面的
布料彎曲、產生皺褶。

擴胸，胸部肋骨部分
的皺褶減少。肋骨下
方和背後側邊會產生
皺褶。

▶背後

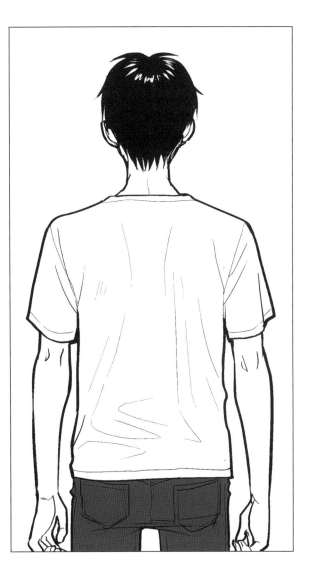

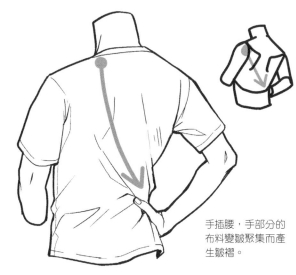

手插腰，手部分的
布料變皺聚集而產
生皺褶。

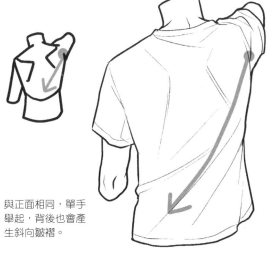

與正面相同，單手
舉起，背後也會產
生斜向皺褶。

雙臂上舉，產生兩
點拉扯的皺褶。

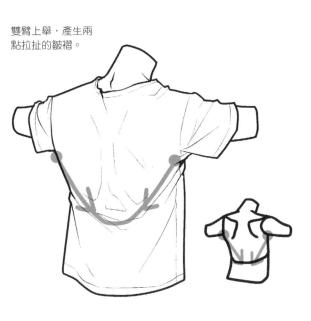

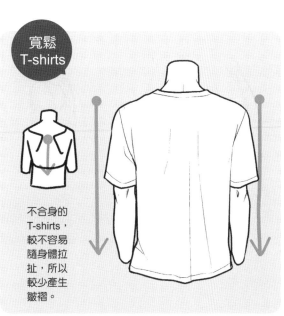

寬鬆 T-shirts

不合身的
T-shirts，
較不容易
隨身體拉
扯，所以
較少產生
皺褶。

＞ 描繪女性時

女性胸部會將T-shirts布料撐開，其周圍會產生皺褶。只要學會女性特有的皺褶類型，將有助於描繪區分男性和女性。

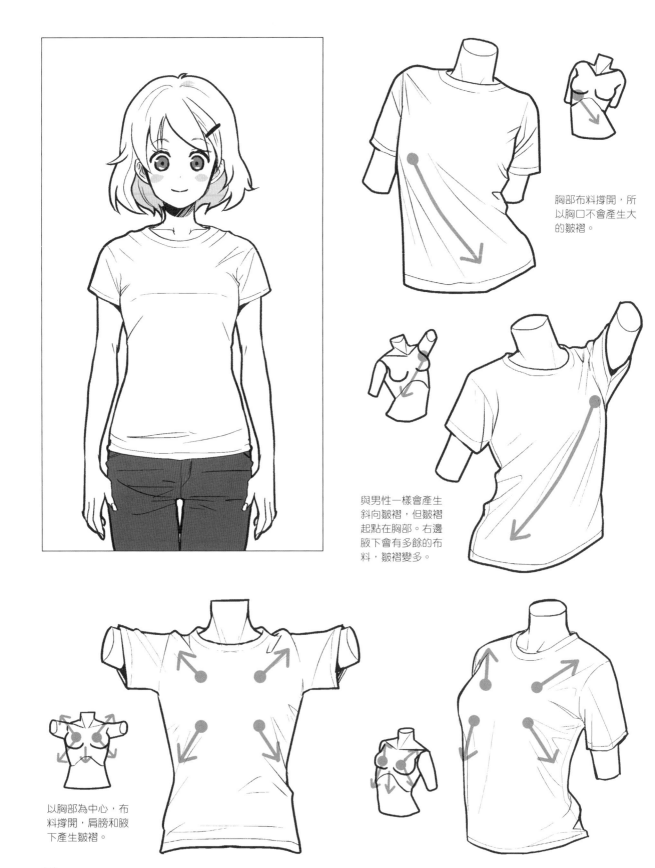

胸部布料撐開，所
以胸口不會產生大
的皺褶。

與男性一樣會產生
斜向皺褶，但皺褶
起點在胸部。右邊
腋下會有多餘的布
料，皺褶變多。

以胸部為中心，布
料撐開，肩膀和腋
下產生皺褶。

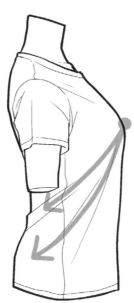

背後反凹，可突顯
女性化體態。

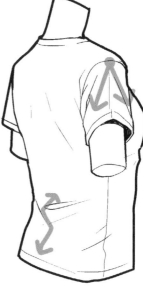

背後反凹，腰部很
容易產生皺褶。

背後也是腰部會產生皺褶。
雙臂下擺，肩部線條畫圓，
更顯女性化。

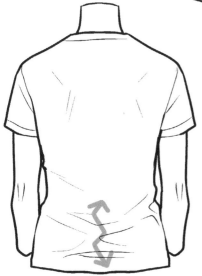

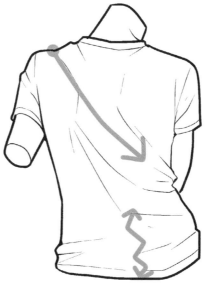

背後布料沒有被胸部撐開，
所以從肩膀產生斜向皺褶。

寬鬆 T-shirts

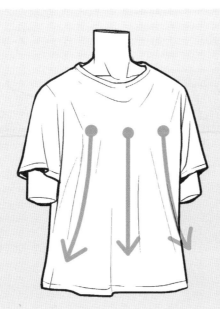

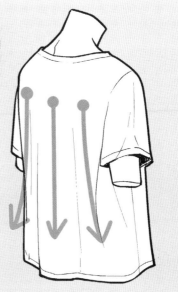

寬鬆 T-shirts 較
不容易顯示身體
線條，布料會因
重力直直垂墜，
皺褶較少。

寬鬆 T-shirts，
胸部形狀變得
較不明顯，從
胸部大致位置
畫出往下的皺
褶，更顯女性
化。

隨尺寸和布料厚薄的不同，T-shirts 的輪廓和皺褶生成的方式也不同，請大家比較看看。

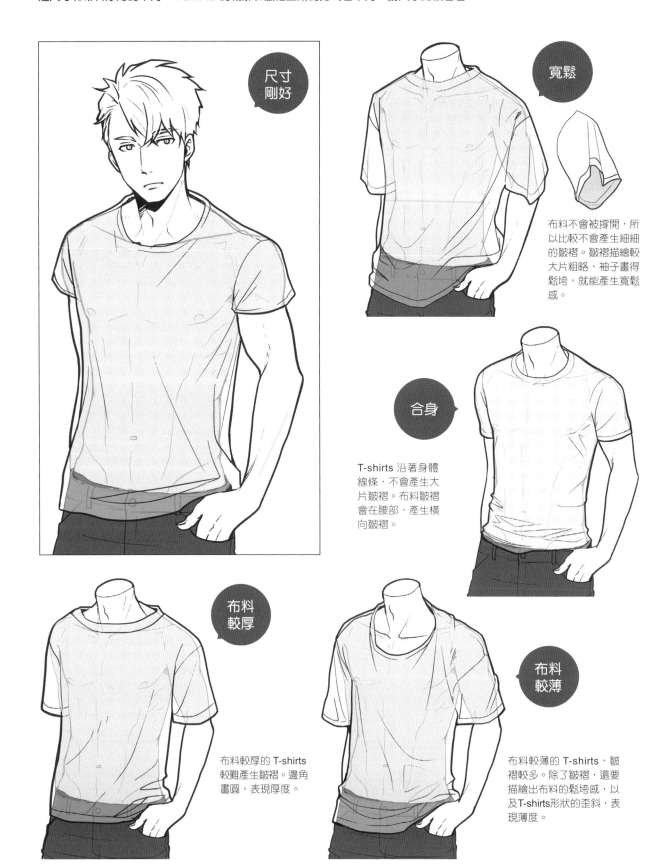

尺寸
剛好

寬鬆

布料不會被撐開，所以比較不會產生細細的皺褶。皺褶描繪較大片粗略，袖子畫得鬆垮，就能產生寬鬆感。

合身

T-shirts 沿著身體線條，不會產生大片皺褶。布料皺褶會在腰部，產生橫向皺褶。

布料較厚

布料較厚的 T-shirts 較難產生皺褶。邊角畫圓，表現厚度。

布料較薄

布料較薄的 T-shirts，皺褶較多。除了皺褶，還要描繪出布料的鬆垮感，以及T-shirts形狀的歪斜，表現薄度。

> 依體型描繪

胸部較大的女性，胸部的布料容易被撐開，胸部較小的女性和體型較窄的男性，不太會將布料撐開而是直直垂墜。讓我們來看看各種形狀和皺褶。

一般體型的女性

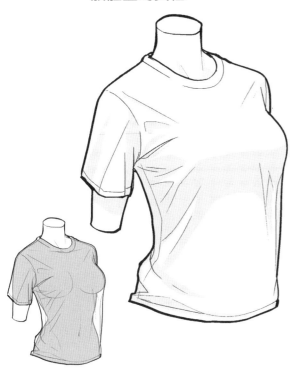

胸部較大的女性

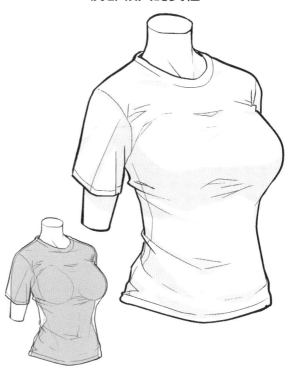

胸部較小的女性

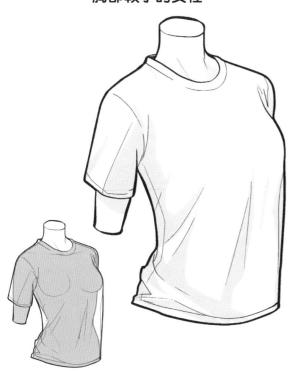

體型較窄的男性

CHAPTER 1-2　有領衫

有領衫給人運動風的印象。其中 Polo 衫原本是為了便於馬球比賽活動的穿著，其衣領和袖口都有羅紋針織。描繪時的技巧為「掌握衣領結構」。

＞ 領口形狀

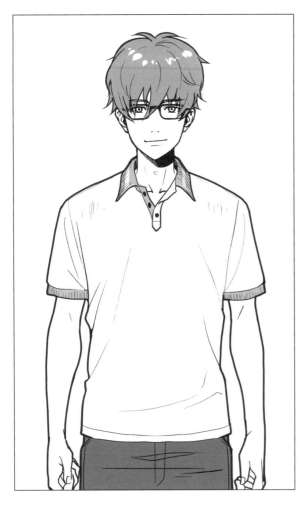

這裡介紹的是無領台（請參照 P.17）的款式，畫底稿時也要畫出後面被脖子遮住、看不到的部分，就能輕鬆地勾勒出形狀。

前面未打開時

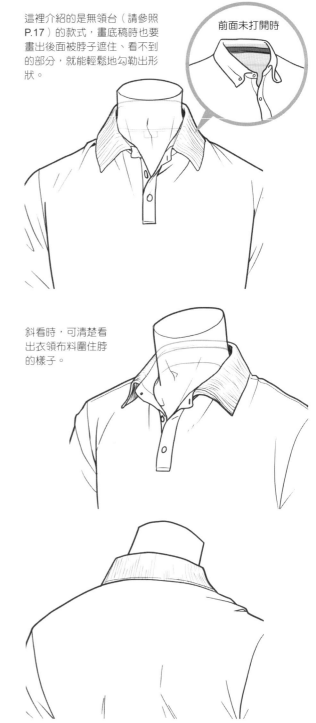

斜看時，可清楚看出衣領布料圍住脖的樣子。

側看時，可看出第一顆扣子的部分會往前突出。

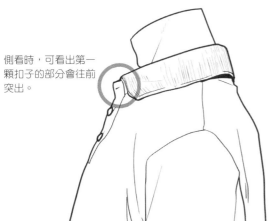

＞ 有無領台的比較

有領衫分成有稱為「領台」部分的款式，和沒有的款式。Polo衫主要款式多為無領台、衣領和袖口都有羅紋針織。因為外觀感覺和描繪方法有所差異，讓我們先來確認看看。

衣領立起時

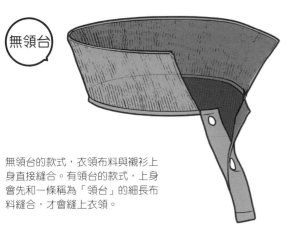

無領台

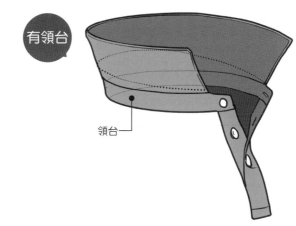

有領台

領台

無領台的款式，衣領布料與襯衫上身直接縫合。有領台的款式，上身會先和一條稱為「領台」的細長布料縫合，才會縫上衣領。

衣領折下時

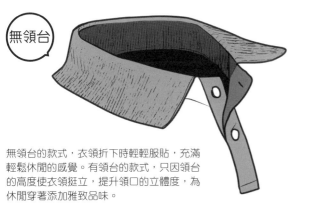

無領台

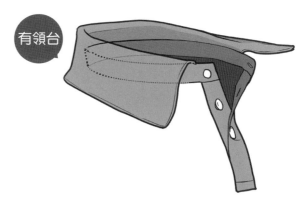

有領台

無領台的款式，衣領折下時輕輕服貼，充滿輕鬆休閒的感覺。有領台的款式，只因領台的高度使衣領挺立，提升領口的立體度，為休閒穿著添加雅致品味。

細部結構

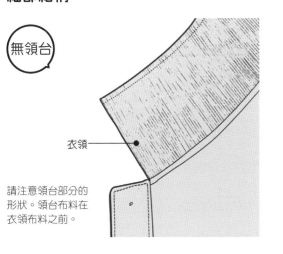

無領台

衣領

請注意領台部分的形狀。領台布料在衣領布料之前。

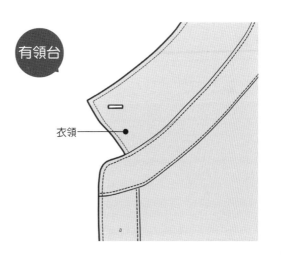

有領台

衣領

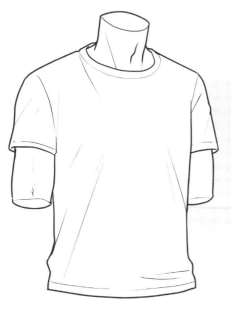

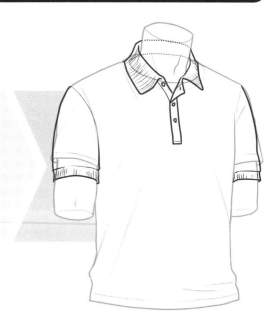

試試在T-shirts加上衣領繞頸一圈的樣子。在底稿中也畫出繞至脖子後面的衣領部分,就能畫出自然的領口。

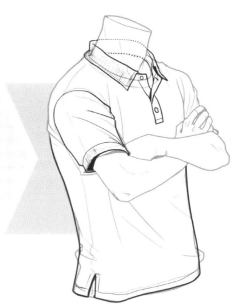

有領衫中,有羅紋袖口的Polo衫為主流款式。袖口筒狀部分,畫得稍微小一點,會更像Polo衫。

COLUMN ## 近年也流行商務型 Polo 衫

領台

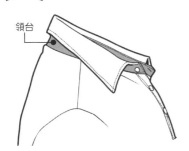

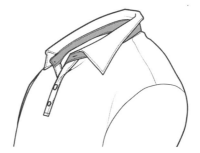

近年因清涼商務,越來越多商務人士穿著透氣性佳的Polo衫。商務型Polo衫又稱為商務Polo衫,繫上領帶也能顯得正式、有領台的款式為主流。

❯ 各種衣領表現

除了配合角色動作和角度描繪，配合性格考慮衣領表現也很有趣。透過將衣領大開或試著將衣領立起，都能突顯角色個性。

CHAPTER 1-3 其他上衣

這裡將解說長袖衫和運動服等長袖單品。隨著布料越厚越大，順著輪廓的輔助線變得越大越和緩。

> 長袖衫

單品多為薄布料，容易顯現角色的體型外表。描繪布料在袖子和衣襬堆疊而成的皺褶，更能提升寫實感。

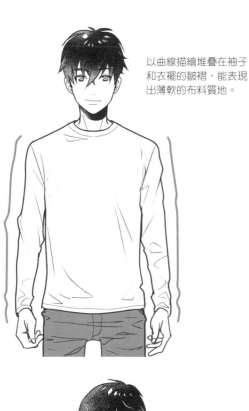

以曲線描繪堆疊在袖子和衣襬的皺褶，能表現出薄軟的布料質地。

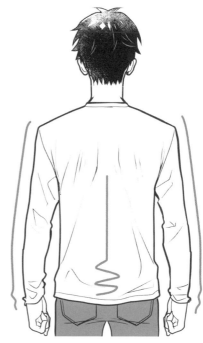

在肩胛骨周圍淺淺描繪出皺褶，突顯背後的身體線條，不會過於平面。

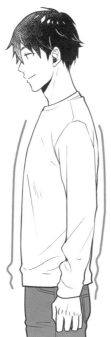

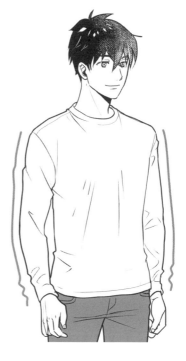

有胸肌的角色，胸部較腹部突出，所以從胸部描繪往下的皺褶，更能展現強健的胸肌。

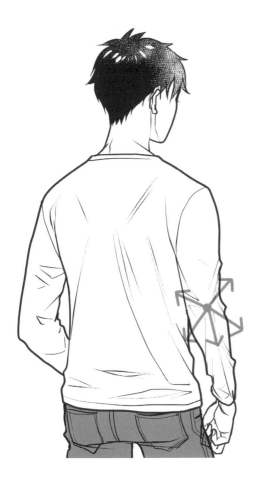

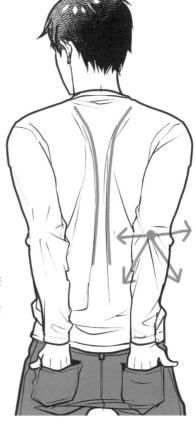

手放入後面口袋的姿
勢。肩膀往後伸展，
肩胛骨靠攏，以手肘
為起點產生皺褶。

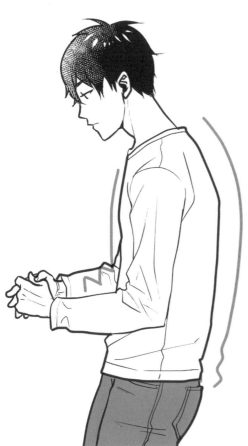

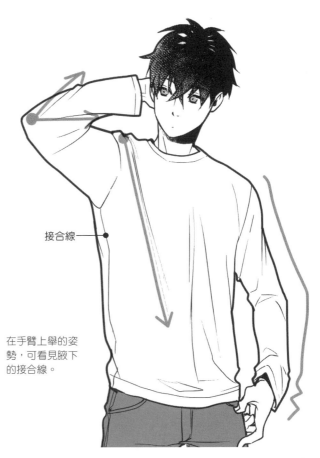

接合線

在手臂上舉的姿
勢，可看見腋下
的接合線。

> 運動服

以排汗材質製成的上衣，為運動穿著、居家服的經典單品。畫出寬鬆尺寸、少量皺褶，就能畫出有別於長袖衫的樣子。

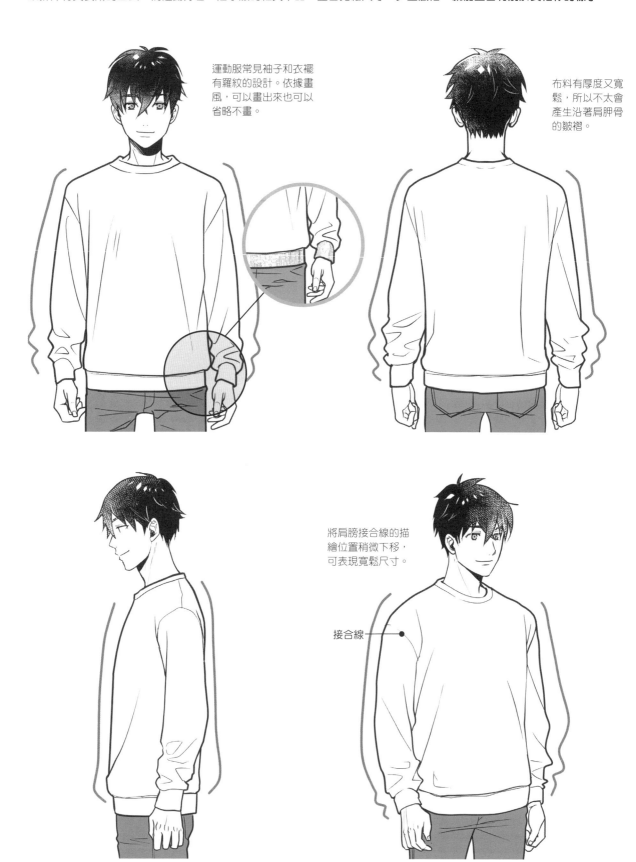

運動服常見袖子和衣襬有羅紋的設計。依據畫風，可以畫出來也可以省略不畫。

布料有厚度又寬鬆，所以不太會產生沿著肩胛骨的皺褶。

將肩膀接合線的描繪位置稍微下移，可表現寬鬆尺寸。

接合線

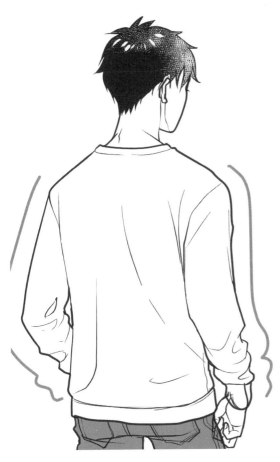

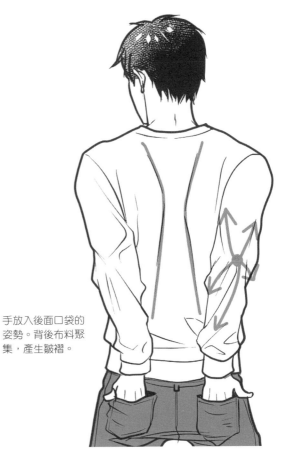

手放入後面口袋的
姿勢。背後布料聚
集,產生皺褶。

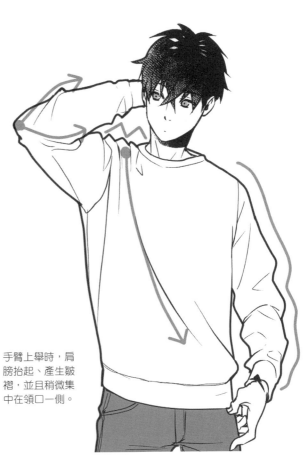

手臂上舉時,肩
膀抬起、產生皺
褶,並且稍微集
中在領口一側。

> 運動服（寬版輪廓）

單品上身寬闊，給人強烈的輕鬆感。肩膀接合線畫得很下面，藉此可表現鬆鬆垮垮的感覺。

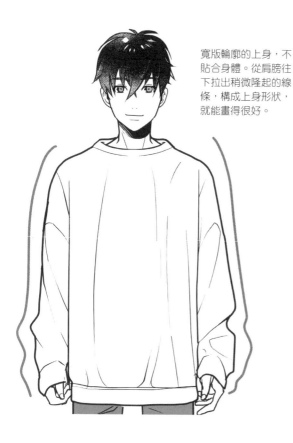

寬版輪廓的上身，不貼合身體。從肩膀往下拉出稍微隆起的線條，構成上身形狀，就能畫得很好。

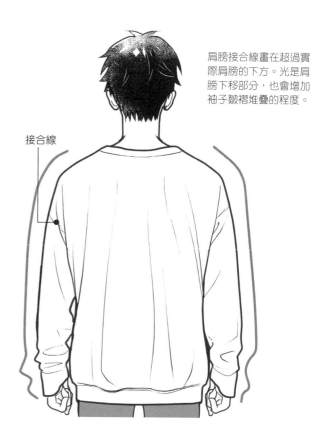

肩膀接合線畫在超過實際肩膀的下方。光是肩膀下移部分，也會增加袖子皺褶堆疊的程度。

接合線

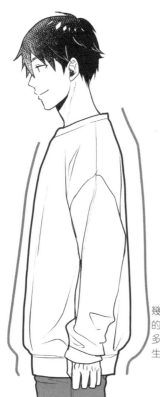

幾乎沒有因貼身產生的皺褶，會因布料的多餘程度，在上身產生縱向皺褶。

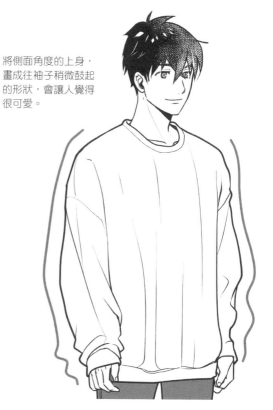

將側面角度的上身，畫成往袖子稍微鼓起的形狀，會讓人覺得很可愛。

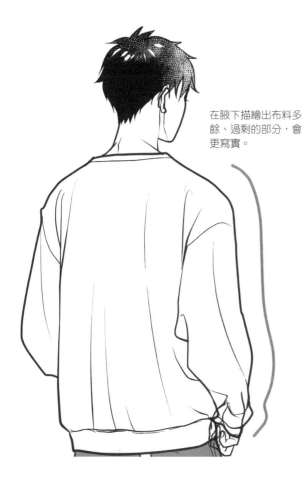

在腋下描繪出布料多
餘、過剩的部分，會
更寫實。

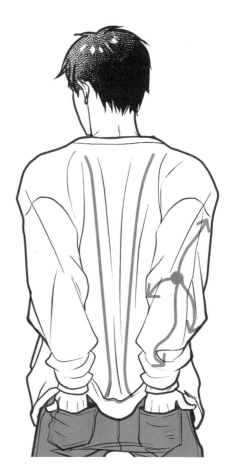

手放入後面口袋，
過於寬鬆的上身布
料會聚集，產生縱
向皺褶。

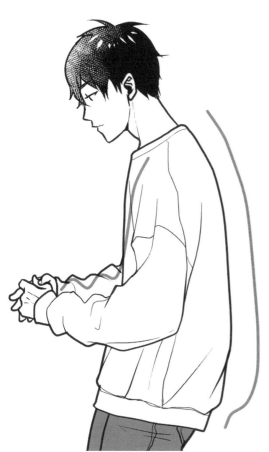

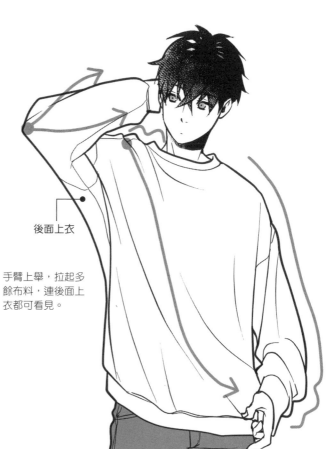

後面上衣

手臂上舉，拉起多
餘布料，連後面上
衣都可看見。

連帽外套

連帽外套又稱「連帽衣」，為附有帽子的休閒穿著。想畫出漂亮的插畫連帽外套，其技巧在於依照穿搭和場景並掌握連帽形狀的變化。

> 掌握連帽形狀

⊙**基本形狀**　　一般連帽是以 2 片布料縫合而成。當形狀難以掌握時，一邊想像縫合布料打開的狀態，一邊描繪就能掌握。範例中在內側加上網狀（格狀）的導引線，方便掌握布料形狀。

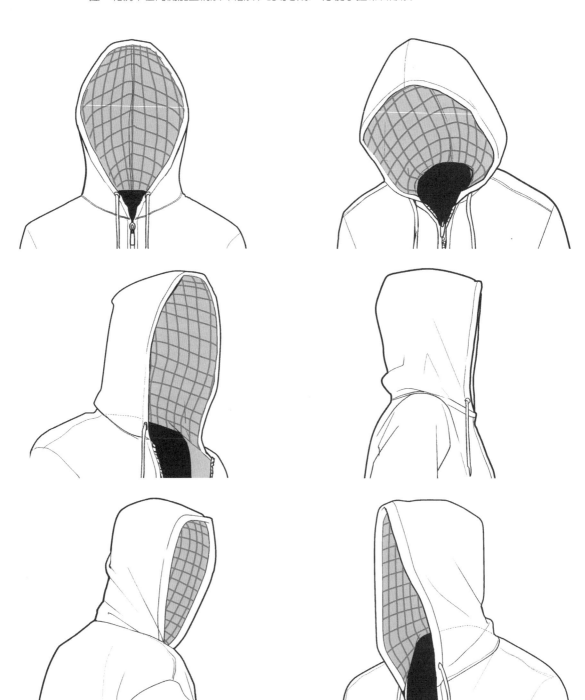

▶ 搭配人物的圖示

將人物頭部比擬成箱子，依照將連帽套上的圖示描繪，就會變得容易表現出立體感。

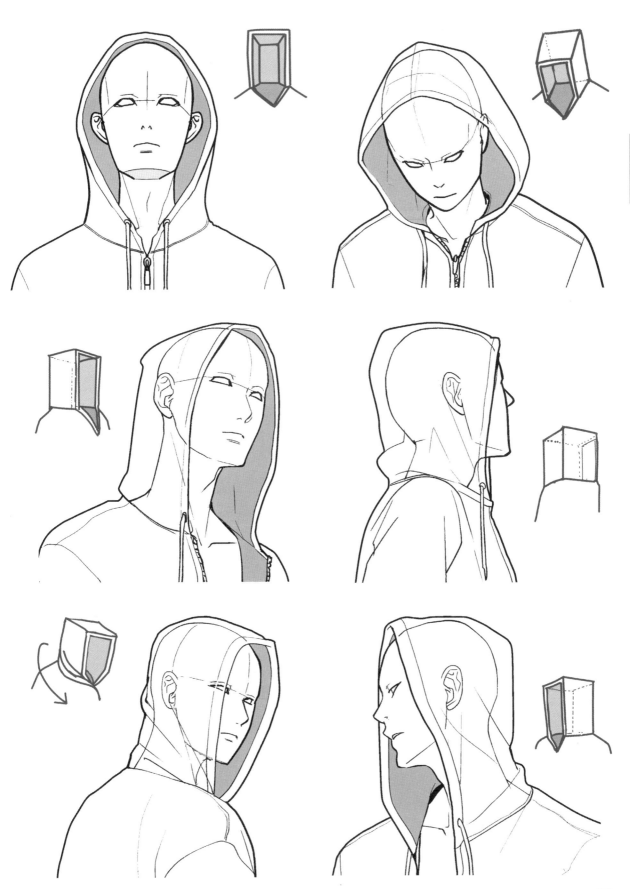

⊙ 連帽的變形

描繪連帽時，戴起和脫掉時的變形，會讓人覺得「最難畫」。為了掌握布料變化，我們來看看透視圖中描繪看不到的部分，就能了解即便脫掉連帽放在後面，連帽也不會變得扁塌。

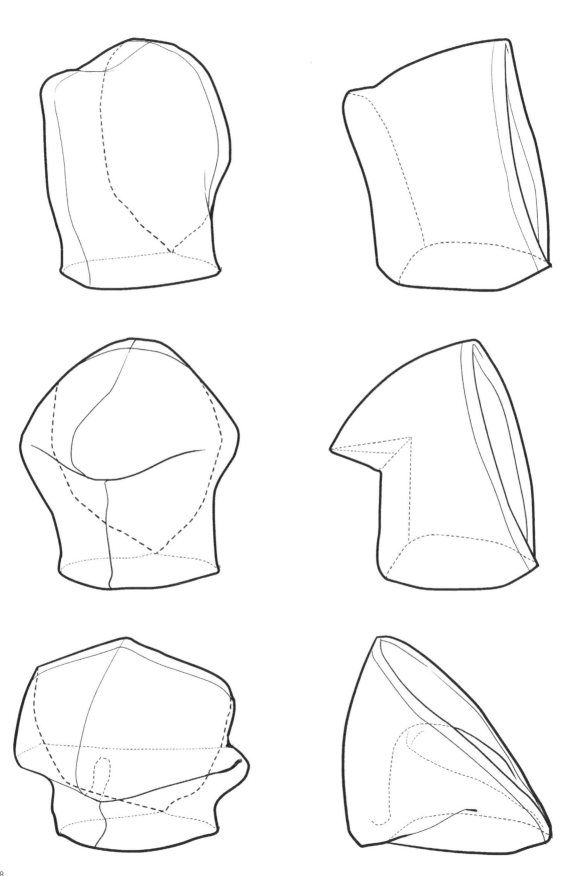

描繪箱子的輪廓線，試著在其中描繪放進連帽的樣子。連帽不會變得扁塌，可呈現出布料的厚度。

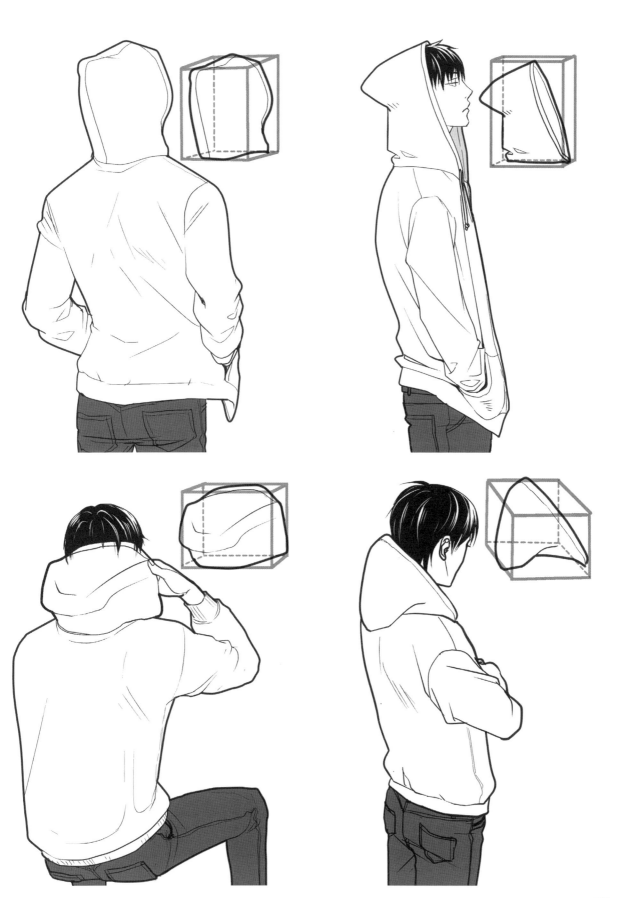

> 連帽外套的種類

⊙**連帽套衫**　單品為套頭款式，充滿休閒風格。想突顯日常穿著的輕鬆感時，將肩膀的接合線稍微往下畫就是描繪的技巧。

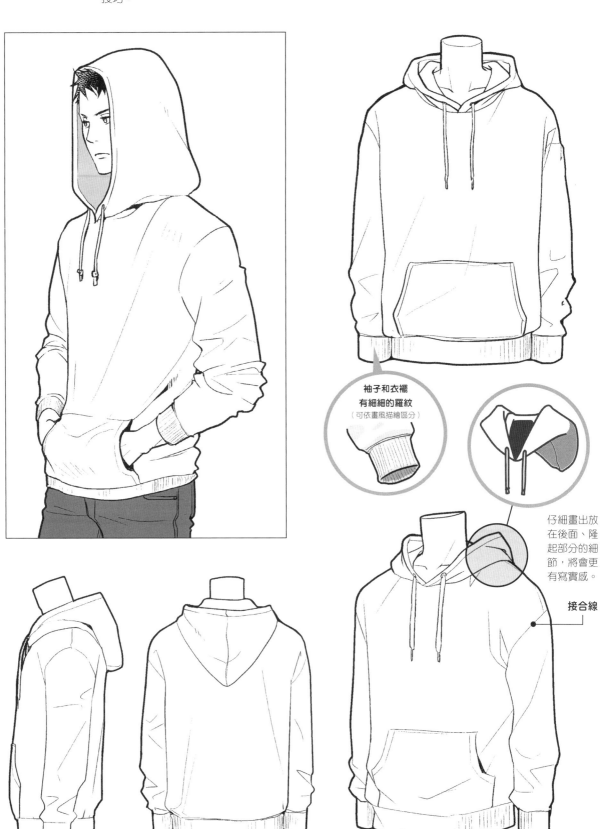

袖子和衣襬
有細細的羅紋
（可依畫風描繪區分）

仔細畫出放
在後面、隆
起部分的細
節，將會更
有寫實感。

接合線

⊙ 有拉鍊的款式

這是有拉鍊的連帽外套。拉鍊拉開或拉起,會讓穿搭多了很多變化。款式尺寸剛好,不太會畫成落肩款,散發出雅致休閒風。

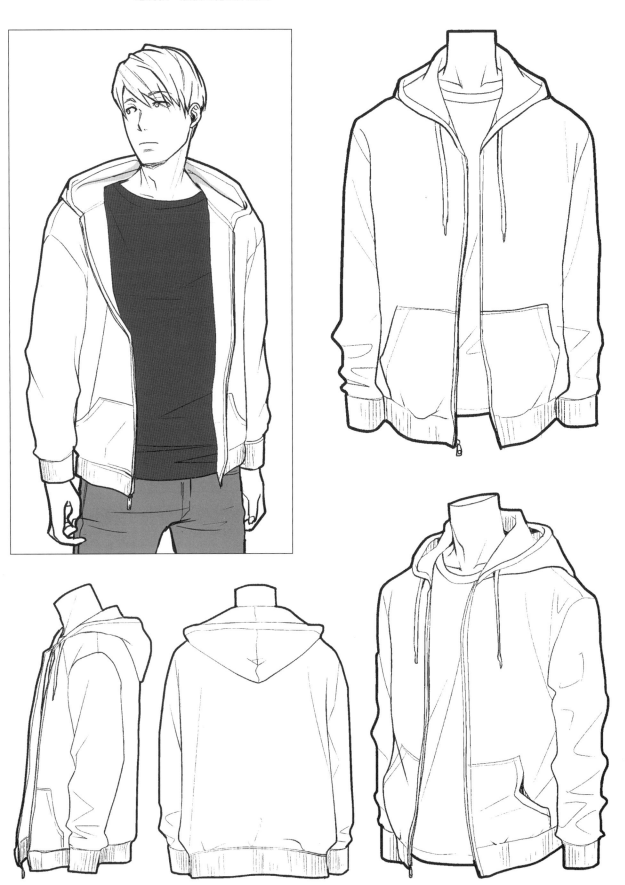

POINT

領口布料多的部分，會在連
帽產生彎曲的皺褶。圈起的
部分，可以和連帽套衫比較
看看。

連帽部分比連帽
套衫小，留意畫
成三角形，就能
畫得很好。

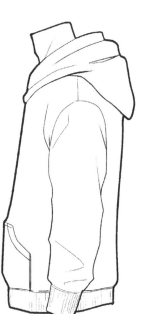

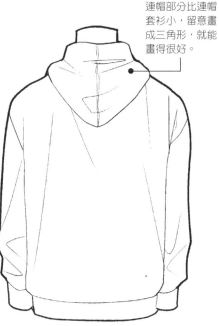

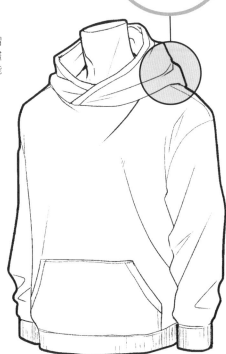

⊙ 登山連帽外套

這是登山等戶外類服飾的連帽外套，防水和防寒性極佳。和一般的連帽外套相比，多為質地較厚的款式，皺褶的生成方式也不一樣。

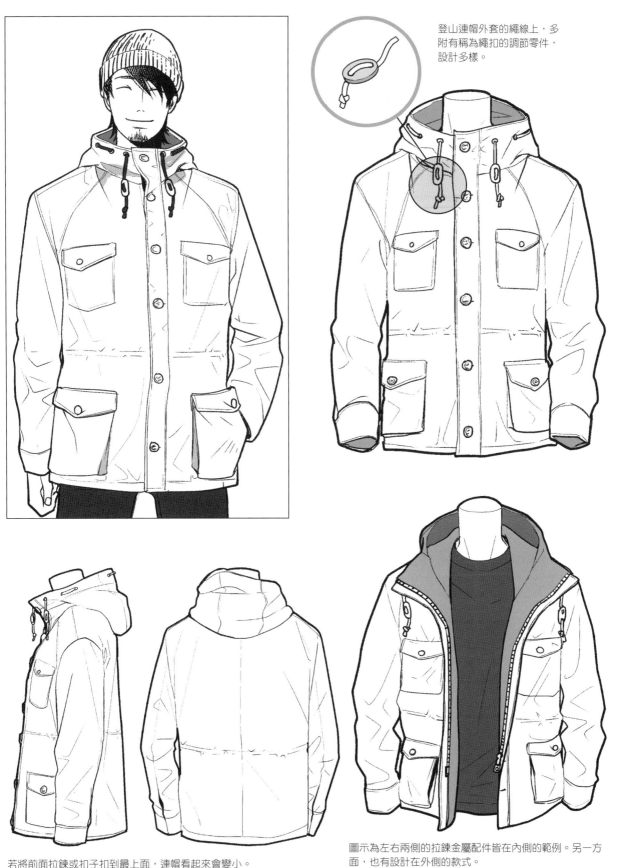

登山連帽外套的繩線上，多附有稱為繩扣的調節零件，設計多樣。

若將前面拉鍊或扣子扣到最上面，連帽看起來會變小。

圖示為左右兩側的拉鍊金屬配件皆在內側的範例。另一方面，也有設計在外側的款式。

有拉鍊的款式中，也常見領口較高的高領款式。讓我們來看看形狀的差異。

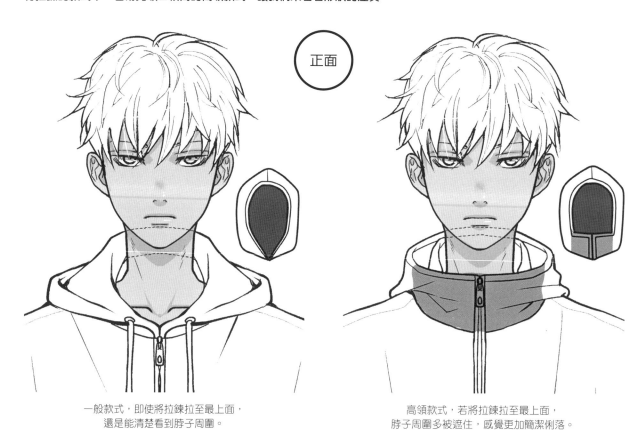

正面

一般款式，即使將拉鍊拉至最上面，
還是能清楚看到脖子周圍。

高領款式，若將拉鍊拉至最上面，
脖子周圍多被遮住，感覺更加簡潔俐落。

側面

一般款式，
從胸口到連帽呈平滑曲線。

高領款式，
下巴下面可看到突出的角度。

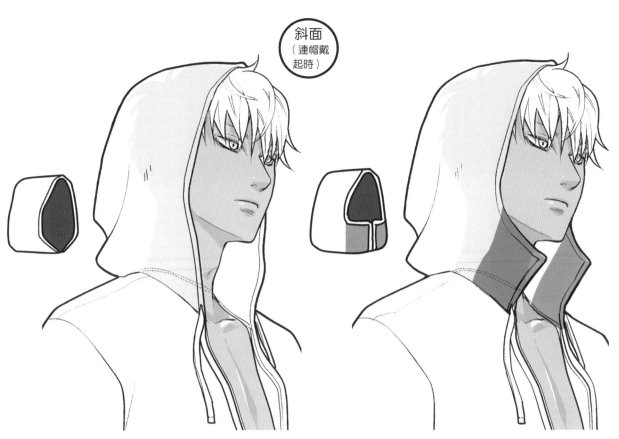

斜面
（連帽戴
起時）

一般款式，脖子後面雖然被遮住，但看得到前面。

高領款式，衣領部分將脖子遮住。

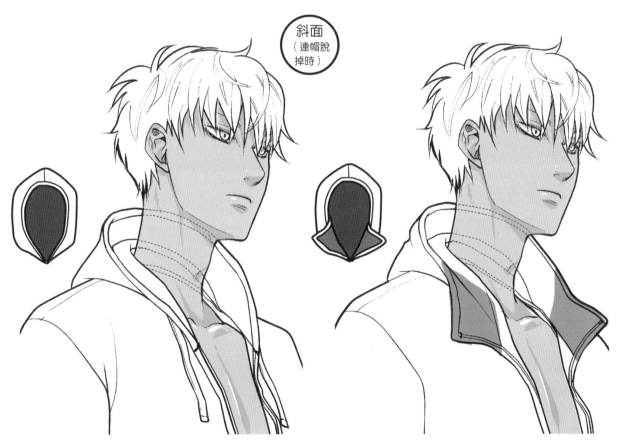

斜面
（連帽脫
掉時）

脖子周圍和胸口被平順的線條滑過遮蓋。

高領款式的連帽前端會往左右打開。

> ## 連帽放下時的形狀差異

讓我們從各種角度看看連帽放下時的狀態。乍看都一樣皺皺的，但是一般款式和高領款式的形狀不同。

一般款式

高領款式

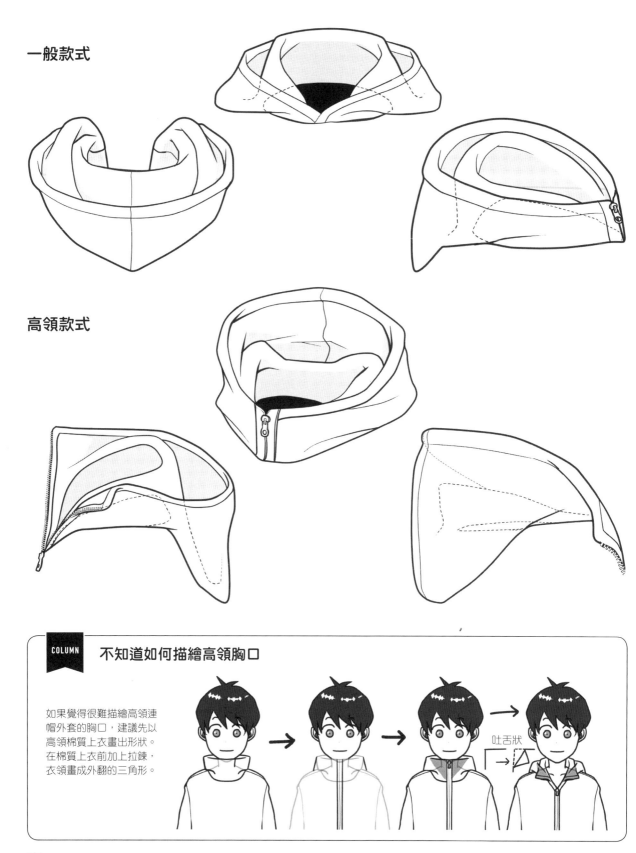

COLUMN **不知道如何描繪高領胸口**

如果覺得很難描繪高領連帽外套的胸口，建議先以高領棉質上衣畫出形狀。在棉質上衣前加上拉鍊，衣領畫成外翻的三角形。

吐舌狀

這些是從連帽想像角色，描繪成插圖的範例。
想像一個箱子，掌握連帽的立體形狀，就很容
易與角色個性和角度搭配。

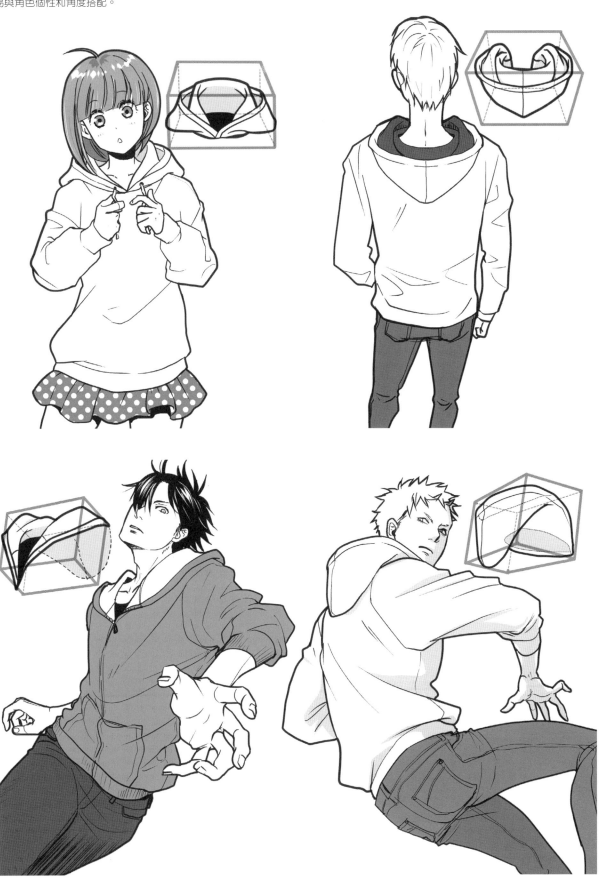

褲子（下身）

褲子有各種款式。只要學會基本的「材質」和「形狀」，就能依照角色個性，完美描繪區分。

> 基本材質

褲子材質多樣，有棉、尼龍、針織等，皺褶生成方式依材質而有所不同。但是描繪插畫時，只要學會以下 3 種就已足夠，可搭配形狀組合表現各種褲子。

⊙**厚材質**　丹寧褲（牛仔褲）為硬挺材質的代表，不會出現細細皺褶，加上厚布料的縫合線，相似度就會提升。

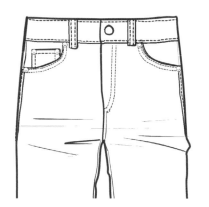 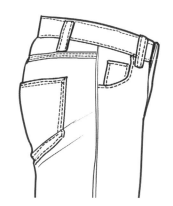 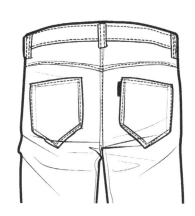

⊙**一般材質**　這是最正統的棉料材質，畫窄一點就是優雅的休閒褲，畫寬一點就成了工作褲。

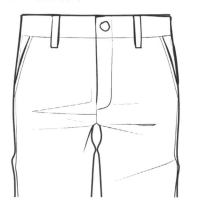 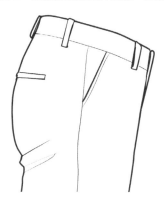 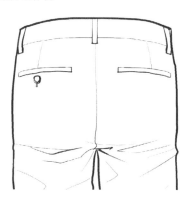

⊙**平滑材質**　針織和排汗布料為柔滑材質的代表。畫出少量的直線和橫線皺褶，表現出材質的柔軟。

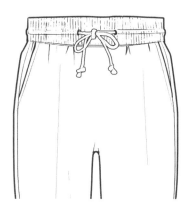 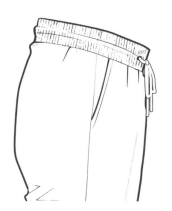 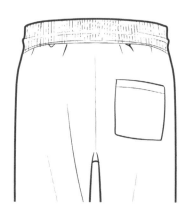

> 基本形狀

褲子的形狀有非常多的名稱有些複雜，不過先學會以下 4 種經典款，畫插畫時就會很方便。

直筒褲

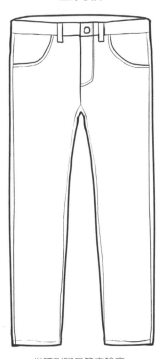

從腰到腳呈筆直輪廓。
不容易受流行影響，是經典中的經典。

修身褲

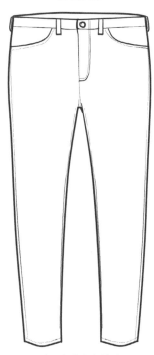

貼合腿部的修身輪廓。
給人簡約時尚的印象。

寬褲

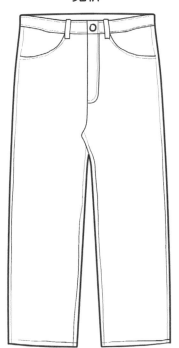

與修身褲呈對比，輪廓寬鬆，
不貼合腿部，充滿沉穩放鬆的氛圍。

短褲

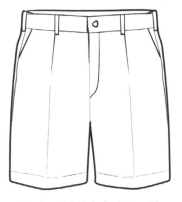

露出腿部，給人涼爽感，夏天一到，
就讓人想到的褲款。對男性而言，可能是高階的時尚單品。

想更講究服裝、表現個性時，可嘗試加入以下各種類型的褲款。

哈倫褲

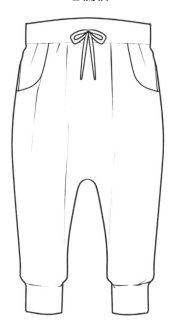

源自民族服裝，充滿民俗風的褲子。
特徵是褲襠位置比一般褲子低很多。

工裝褲

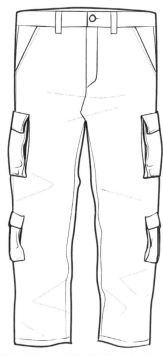

原本是貨櫃（工裝）作業員穿的褲子。
特徵是許多的口袋，充滿粗獷氛圍。

錐形褲

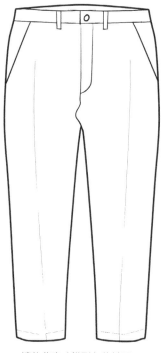

褲款收窄（錐形）的褲子。
與修身褲不同，大腿部分並不合身。

七分褲

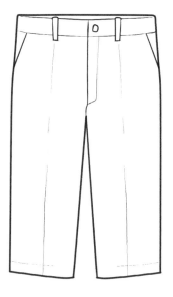

褲襬剪短（裁切）、褲管較短的褲子。與長褲管的褲子相比，
給人輕盈感，對男性而言，或許比短褲好搭配。

＞ 組合設計

組合 P.38 的材質和 P.39～P.40 的形狀，就可以描繪出配合角色的各種設計褲款。

ex. 1　平滑材質+短褲=排汗短褲

很適合當作角色日常穿著和輕鬆穿搭，適合搭配 T-shirts 和涼鞋。

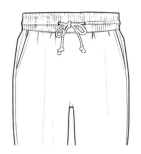 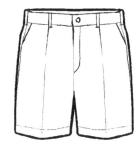 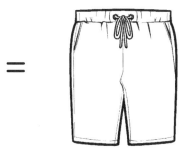

ex. 2　寬褲+錐形褲=寬錐形褲

大腿周圍寬鬆，腳踝收窄的褲款。畫插畫時，腰部分量明顯，所以適合有個性的角色。

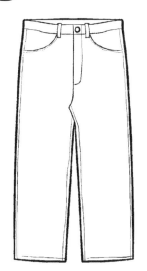 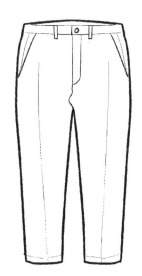 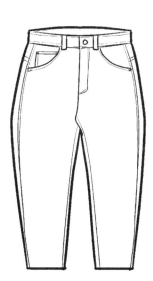

ex. 3　七分褲+工裝褲=膝下工裝褲

褲子為輕簡的七分褲，加上工裝褲的口袋，適合想為隨興休閒穿著加點變化時。

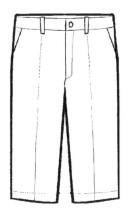 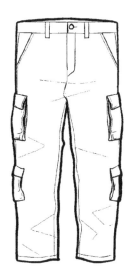 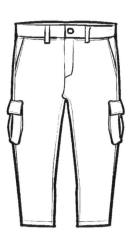

❯ 褲子皺褶的表現技巧

⊙皺褶生成結構和畫法

褲子布料為筒狀，多餘布料彎曲如波浪而產生皺褶。外側畫成如波浪般的形狀，再描繪內側皺褶細節，就能輕鬆掌握表現技巧。

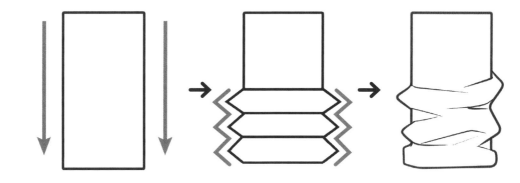

還有另一種方式，先畫出將膠帶貼成X字的簡略圖，再描繪出細節。以菱形般的凹陷處為基礎，隨機模糊菱形的形狀，就能給人自然的感覺。

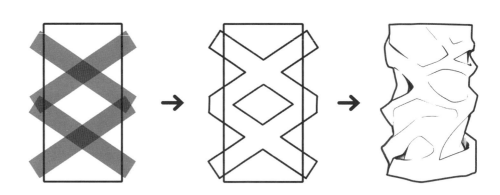

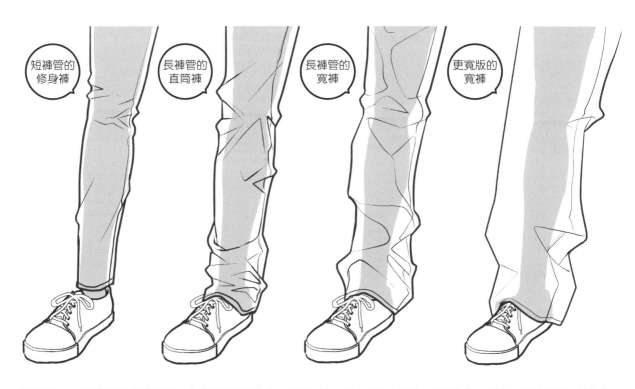

這個圖示可透視褲子內側的腿部。修身褲的腿部合身，褲襬較短，不太會產生皺褶。褲子的版型越寬，褲管越長，越會產生多餘布料，越會產生皺褶。尤其版型寬，不會受到腿部影響，所以較少細細的皺褶，會呈現大片的凹凸不平或皺褶。

⊙ 每種材質的皺褶不同

硬挺材質會凹凸不平，產生大的皺褶。相反的，較薄材質會產生細細的皺褶。厚布料不容易產生凹凸不平，皺褶也不明顯。

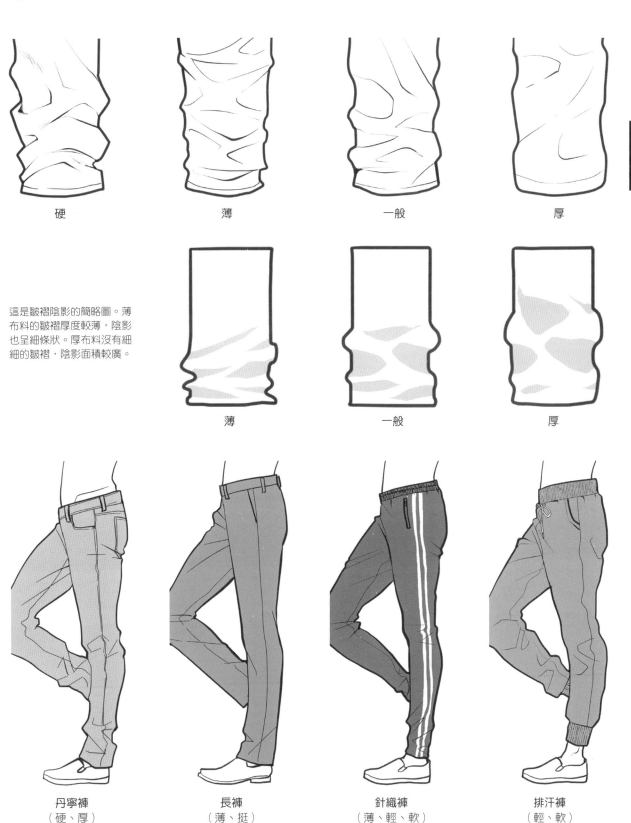

硬　　　　　薄　　　　　一般　　　　　厚

這是皺褶陰影的簡略圖。薄布料的皺褶厚度較薄，陰影也呈細條狀。厚布料沒有細細的皺褶，陰影面積較廣。

薄　　　　　一般　　　　　厚

丹寧褲（硬、厚）　　　長褲（薄、挺）　　　針織褲（薄、輕、軟）　　　排汗褲（輕、軟）

這是材質不同的褲子並列圖。即便姿勢相同，也能清楚看出材質的不同。不只透過細節部分，也透過皺褶描繪的差異，表現出各種類型的褲子。

⊙布料的鬆份和皺褶的關聯

褲子布料不貼合身體，有鬆份時，多餘布料被摺疊，也會產生皺褶。

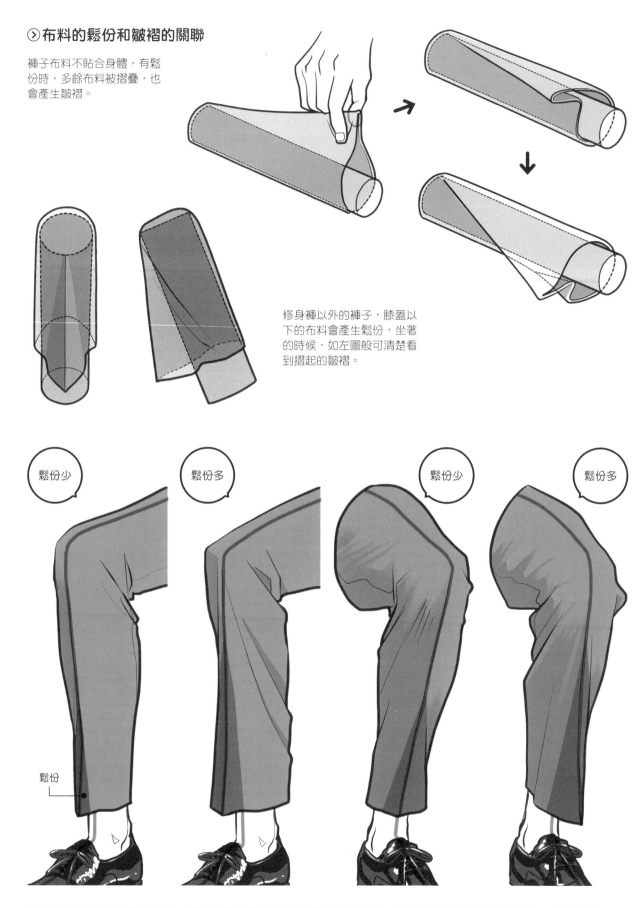

修身褲以外的褲子，膝蓋以下的布料會產生鬆份，坐著的時候，如左圖般可清楚看到摺起的皺褶。

鬆份少　　　鬆份多　　　　　　鬆份少　　　鬆份多

鬆份

這是坐在椅子上時腳邊的圖例。在對向小腿側產生布料的鬆份也產生皺褶。以腳的中心線為依據畫出形狀，就能畫得自然。

⊙ 腰圍皺褶

坐下、走路時，腰圍是很容易產生皺褶的部位。柔軟材質更會變形，更會產生較大的皺褶。

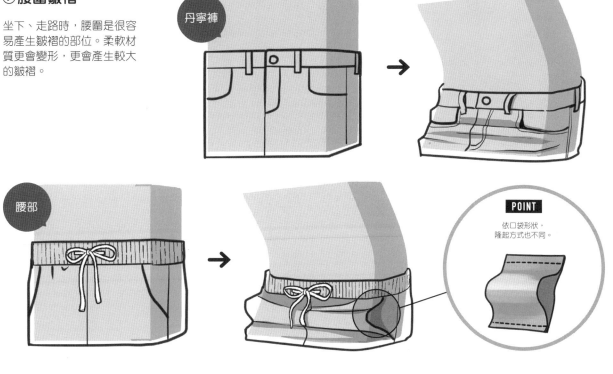

貼身褲子在關節以外的部分，皺褶較少，表現貼合感。寬鬆褲子，放大了布料的鬆垮和皺褶的流動，「大玩」布料的變化，看起來會更自然寫實。

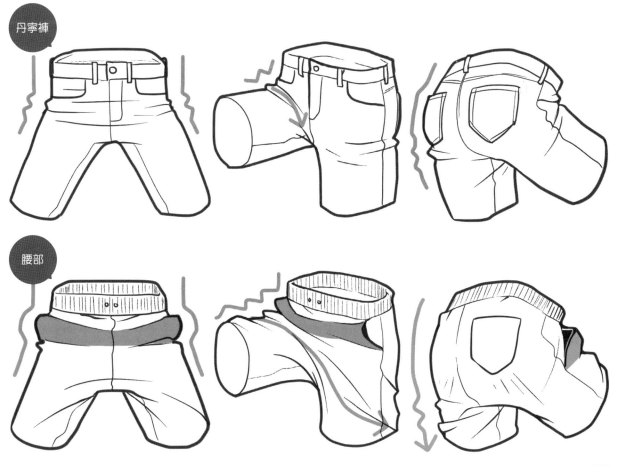

> 丹寧褲畫法

丹寧褲（牛仔褲）原製作為勞動時的穿著，如今已成了經典時尚單品。丹寧褲很常出現在以現代為背景的漫畫和插圖，所以一定要學會「可看出丹寧褲風格的畫法」。

⊙ 掌握丹寧褲的特徵

丹寧褲原為勞動時的穿著，所以做得很牢固。描繪出將厚布料緊密縫合的縫線、共計 5 個口袋，就會更像丹寧褲。

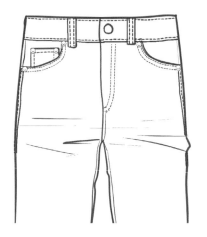
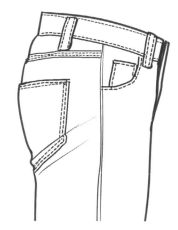
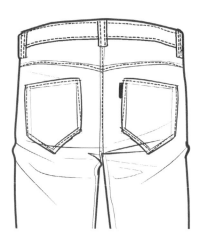

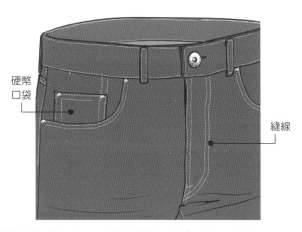

硬幣
口袋

縫線

門襟（前面部分）和口袋都有縫線，右邊口袋內側還有一個小小的硬幣口袋。

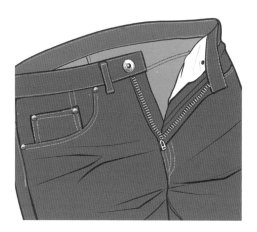

拉鍊拉開的樣子。可看到口袋裡襯。

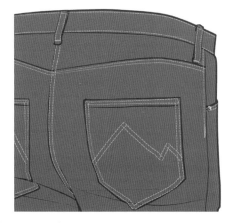

臀部口袋也縫合的很牢固。依照品牌，口袋縫線各有其獨特的設計。

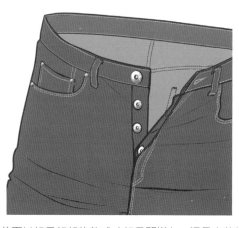

這是前面以扣子扣起的款式（扣子門襟）。這是古著款丹寧褲常見的細節。

⊙ 修身褲到寬褲的描繪區別

修身褲因為合身，所以大腿和褲襬不太會產生皺褶。相反的，寬褲的大腿和褲襬寬鬆，所以很容易產生皺褶。畫出有稜有角的僵硬皺褶，就能提升丹寧褲的材質感。

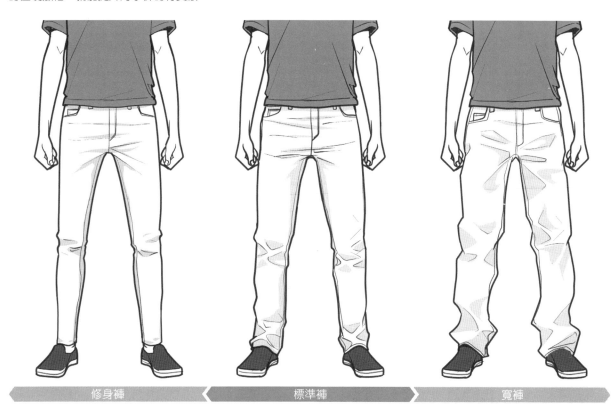

| 修身褲 | 標準褲 | 寬褲 |

修身褲膝蓋內側以外的皺褶少。寬褲的腰圍寬鬆，所以臀部會產生皺褶。

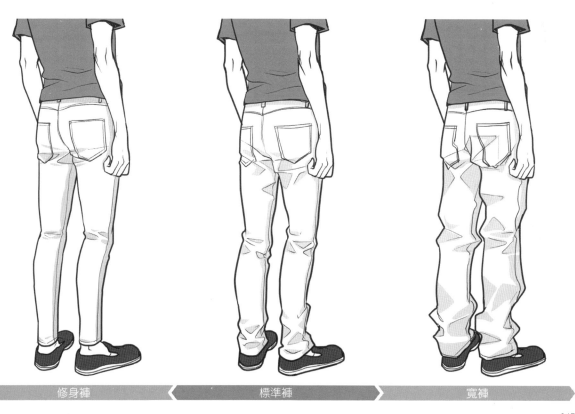

| 修身褲 | 標準褲 | 寬褲 |

排汗褲與針織褲是大家熟知的運動穿著和居家服，不論哪一種都是柔軟的針織布料，不過排汗褲有一個特徵，就是內側材質如毛巾一般。

⊙掌握布料特徵

排汗褲與針織褲為不同布料，但畫插畫時，幾乎很難區分。不論哪一種都是柔軟材質，所以不容易產生橫向皺褶，而是直直垂落的樣子。

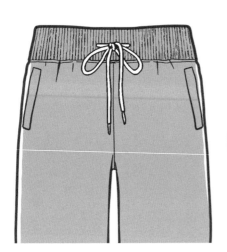 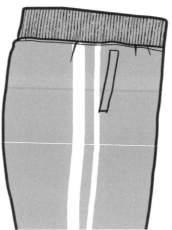 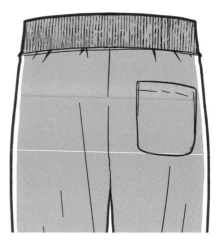

⊙腰部類型

排汗褲和針織褲設計多以繩線來調整腰圍。繩線穿過的部分有羅紋針織的設計、碎褶的設計等，款式多樣。

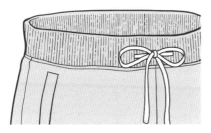 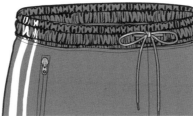 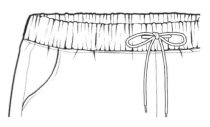

⊙褲襬形狀

居家穿著的單品款式大多褲襬寬鬆。運動風格的針織褲，褲襬多為羅紋設計。

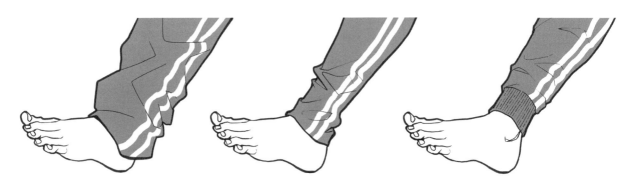

⊙ 寬鬆直筒

材質柔軟，所以大腿部分不會產生皺褶，而是直直垂墜的樣子。褲管較長，在腳邊彎曲，產生皺褶。臀部不要加上橫向皺褶，才能提升寬鬆感。

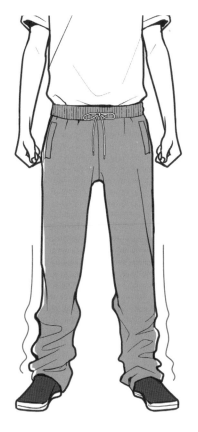 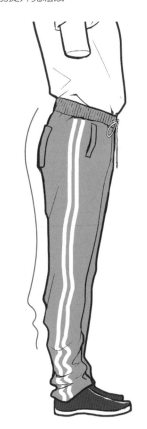 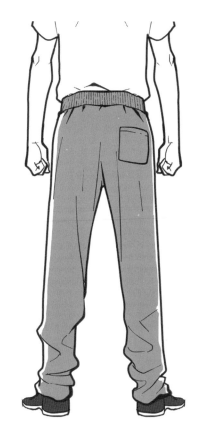

⊙ 修身慢跑褲

褲襬為羅紋的慢跑褲等，皺褶生成方式不同。將形狀畫成皺褶積在關節的樣子。臀部加上橫向皺褶，可提升修身感。

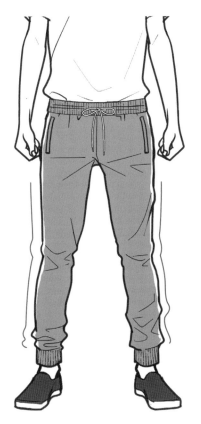 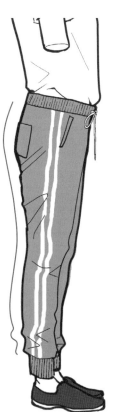 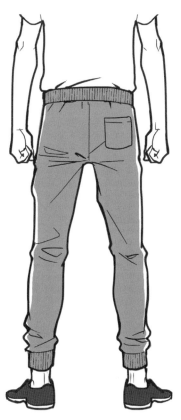

> 寬褲的畫法

寬褲是常見於勞動、輕鬆的穿搭，或雅致休閒風的搭配單品。材質不同會大大改變整體氛圍，所以描繪區別其中的差異很重要。

⊙工裝褲

工裝褲充滿休閒感，利用大角度的輪廓描繪，表現出布料的硬度、挺度。因為不貼合臀部，皺褶較少。

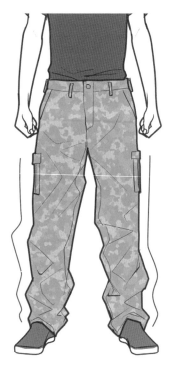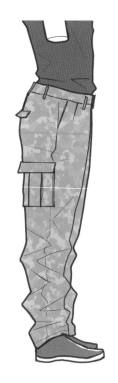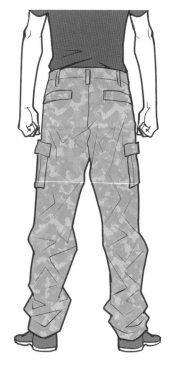

⊙七分寬褲

寬褲中也有褲管短的七分款。以聚脂纖維和人造絲等薄布料製作的款式，成為男女都喜愛的雅致休閒單品。布料不易生成皺褶，所以整體描繪的皺褶較少。

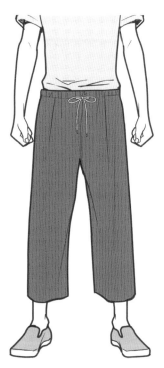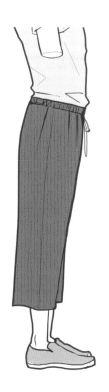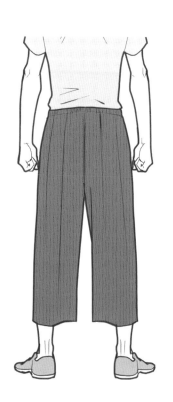

> 其他褲子的畫法

⊙ 哈倫褲
此為民俗個性風的褲子，褲襠位置比實際褲襠位置更低。腰圍布料很寬鬆，所以會有很多縱向皺褶。

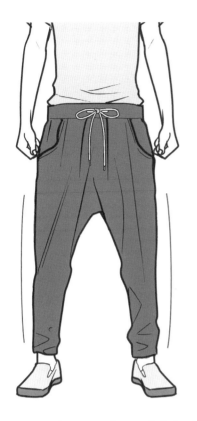
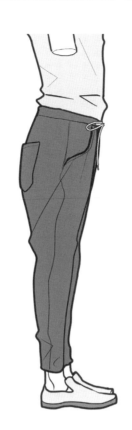
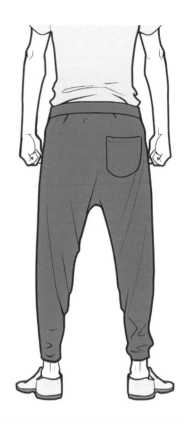

⊙ 短褲（工裝版）
有很多顯眼的口袋等直線細節，不過如果連臀部都畫成直線會顯得扁平。描繪技巧是臀部部分要留意畫圓並加上細節。

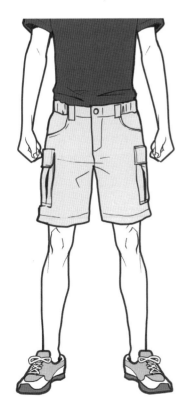
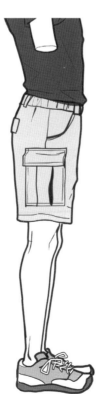
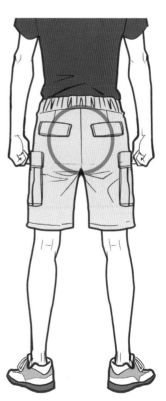

> **男女褲子的區分畫法**

> **掌握男女的腰圍差異**　　畫貼身褲子時，要能從褲子外觀表現出男女體型差異。先勾勒出腰圍輪廓線，線條要比男性更圓弧，再畫出褲子，就能展現女性風格。

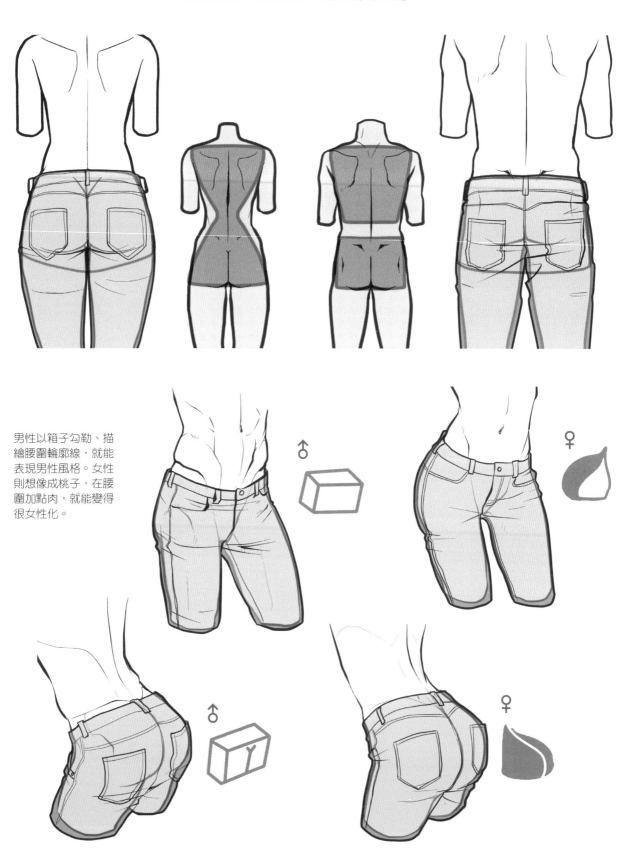

男性以箱子勾勒、描繪腰圍輪廓線，就能表現男性風格。女性則想像成桃子，在腰圍加點肉，就能變得很女性化。

052

女性的褲子呈現和姿勢

以圓滑曲線描繪腰部凹陷和臀部翹起等凹凸起伏，突顯女性化。描繪美腿的技巧在於曲線加上律動，並且講究令人感到優美的姿勢。

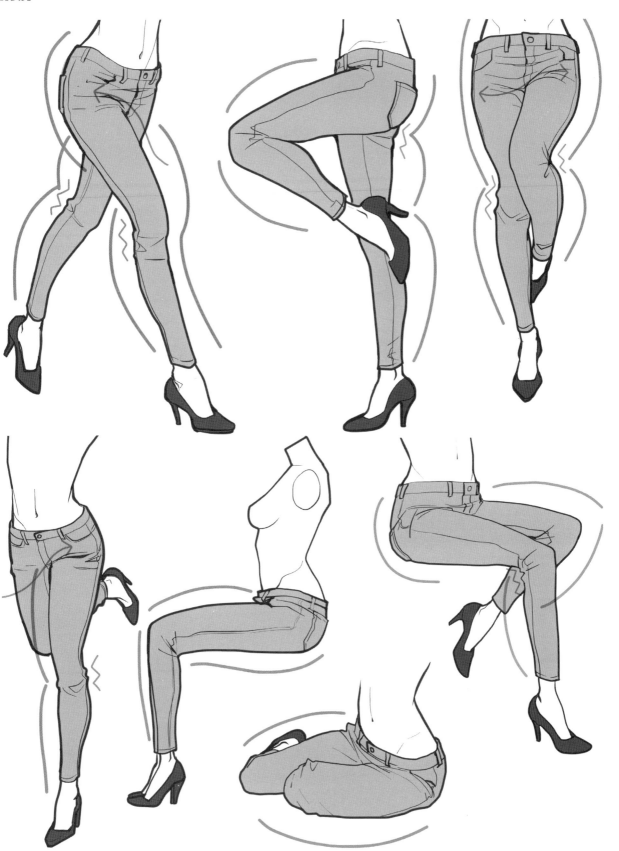

⊙ 貼身褲子（窄管褲）

畫太多不必要的皺褶，看起來會皺巴巴的，所以描繪技巧是在關節等重要部分只加上少許皺褶。

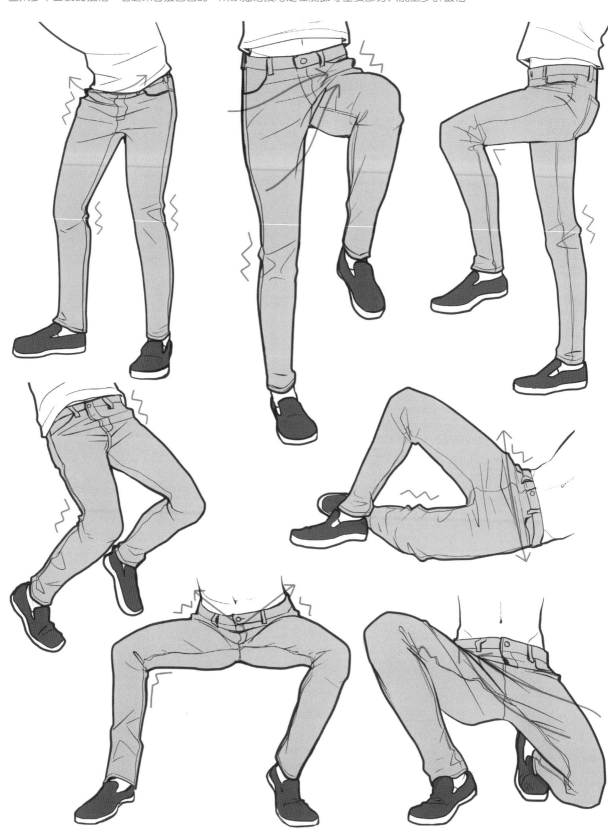

⊙ 有鬆份的褲子

這種褲子比貼身褲子更容易產生皺褶，但描繪技巧也是不要畫太多不必要的皺褶。大玩布料變化的部分以及加大皺褶的流動，表現出寬鬆感。

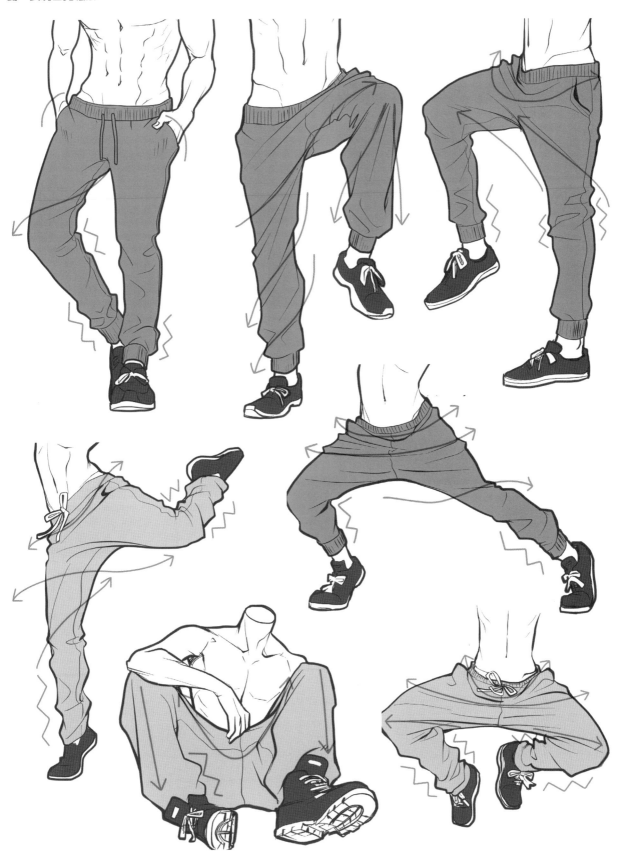

裙子

裙子可說是女性的時尚必備單品。如何畫出碎褶、傘狀、百褶這類裙子獨特細節的形狀，只要了解結構就能輕鬆描繪。

> 基本的裙子形狀

裙子有各種設計，要學會全部款式實在太困難了。如果要配合漫畫和插畫的角色，先學會以下 4 種形狀，就會很方便。

窄裙類

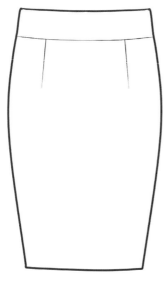

從腰到腳，貼合身形的裙子。具成熟女性的形象，也很適合性感角色。

傘狀裙類

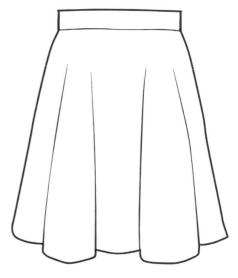

裙襬寬，布料呈波浪狀的裙子。形象清新，從少女到氣質沉穩的女性，受到各年齡層的喜愛。

百褶裙類

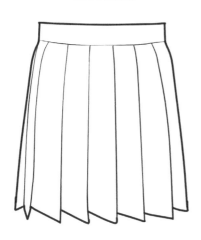

大家熟悉的學生服，有褶痕（褶狀）的裙子。褶痕的形狀有很多類型。

蛋糕裙類

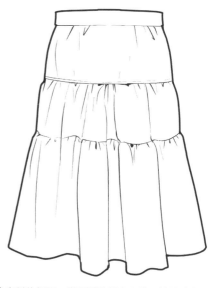

分段縫合布料的裙子。從可愛款到大人款，依設計有多種款式。

> 其他各種類型

這些範例裙子的結構和輪廓,與基本裙子的形狀稍有不同。讓我們來看看結構不同將呈現如何不同的外觀。

直筒裙

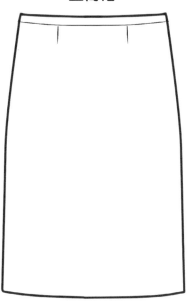

與窄裙不同,不屬於貼身款的裙子。裙襬也不是收窄的形狀。

打褶傘狀裙和碎褶傘狀裙

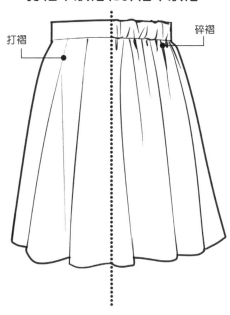

打褶　　　　　　　　　　　碎褶

將布料褶起縫合(打褶)的傘狀裙,與一般傘狀裙不同,腰部有明顯的打褶線。腰部有將布料收緊部分(碎褶)的裙子,腰部的描繪也有所不同。

箱型百褶裙

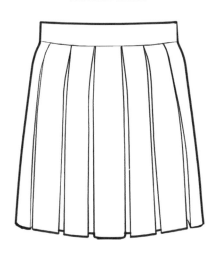

乍看和左頁的百褶裙一樣,仔細看就會發現褶痕的形狀不同,呈箱型突出的形狀。

其他蛋糕裙

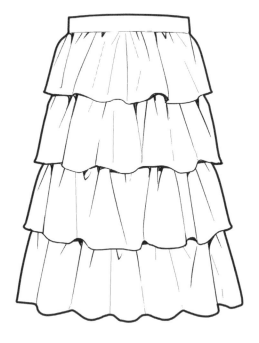

常見於偶像風造型服裝,多重荷葉邊的裙子。這也是將布料分段縫合,所以也是蛋糕裙的一種。

⊙ 以大塊布料來構思

除了窄裙以外的裙子,沒有和身體緊密貼合的部分很容易產生皺褶。如果換成以大塊布料來構思,就能輕鬆想像出甚麼樣的姿勢會產生甚麼樣的皺褶。

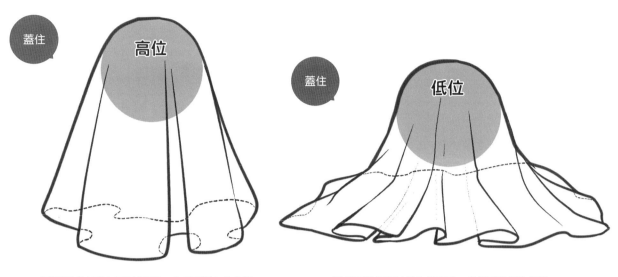

這是距離地面較高的位置時。布料因重力直直垂落,多餘布料變形產生縱向皺褶。這是站立時的樣子。

這是距離地面較低的位置時。與地面接觸的部分,布料褶起產生褶痕。這是坐著時的樣子。

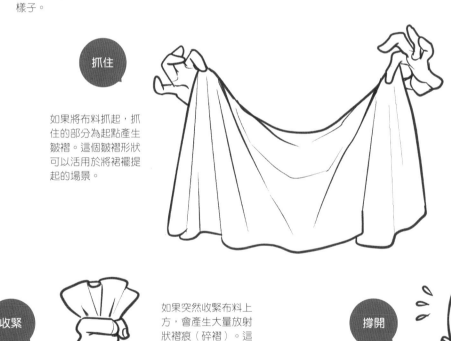

抓住

如果將布料抓起,抓住的部分為起點產生皺褶。這個皺褶形狀可以活用於將裙襬提起的場景。

收緊

如果突然收緊布料上方,會產生大量放射狀褶痕(碎褶)。這是荷葉裙的樣子。

撐開

如果從內側將布料撐開,撐開部分的中間會產生突出的皺褶。這是窄裙常見的皺褶形狀。

⟩ 掌握各種角度　從各種角度觀察的樣子。以腰部為中心產生放射狀皺褶，越靠近裙襬，布料越變形。

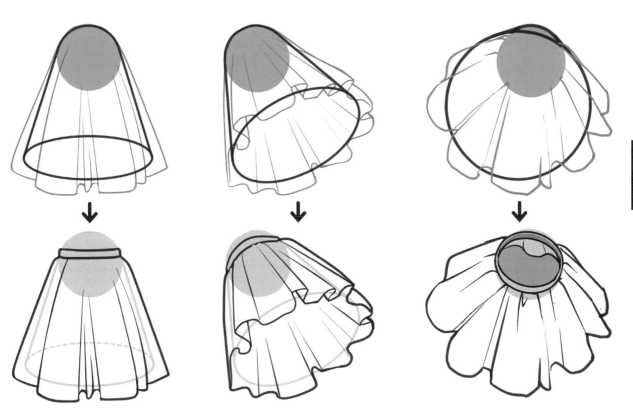

⟩ 簡化構思　覺得難以描繪時，建議簡化構思方式。一開始可描繪成布丁般的簡化形狀，再慢慢描繪加入皺褶和褶痕。

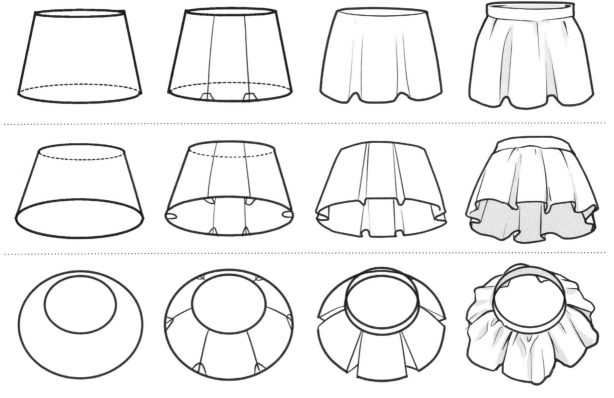

　裙子因風或動作搖擺時，先簡略描繪並掌握布料的流動，就可畫得很自然。褶痕方向會沿著布料的流動，但是再隨處加上變化會更顯自然。

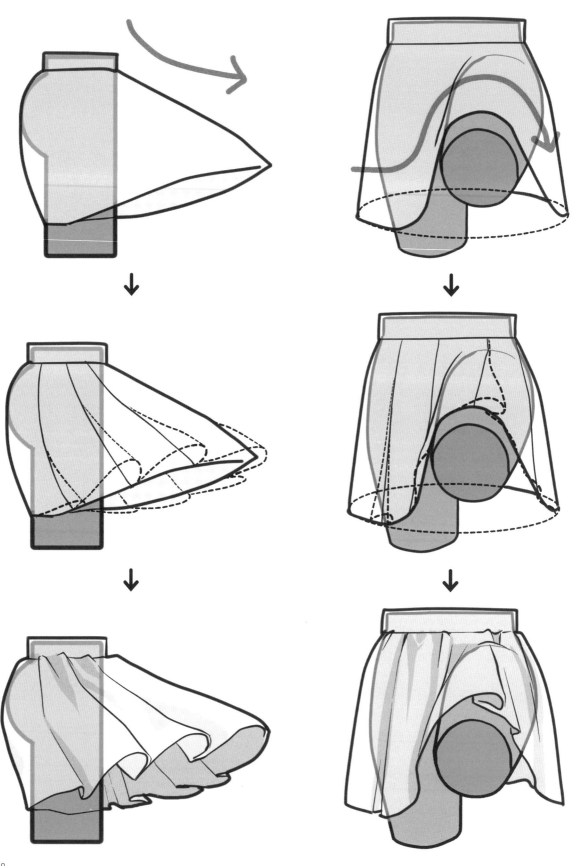

❯ 碎褶、荷葉邊、傘狀、垂墜的差異

以裙子皺褶和褶痕為基礎的細節中，藏有各種類型。依照各自的不同結構，產生皺褶和褶痕，讓我們比較看看外觀有何不同。

碎褶和荷葉邊

拉緊穿過布料的線，產生細褶痕的部分（或縫法）稱為碎褶。碎褶下面的布料會呈波浪褶狀，這就稱為荷葉邊。

 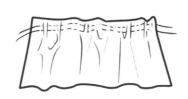 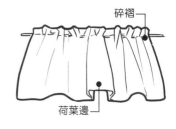

碎褶

荷葉邊

傘狀和垂墜

裙襬寬，呈波浪的裙子稱為傘狀裙。傘狀裙的波浪部分稱為垂墜。依裙子的分量，會讓垂墜程度變小或變大。

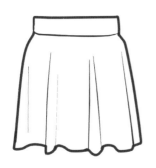 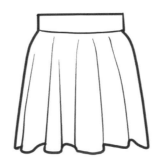 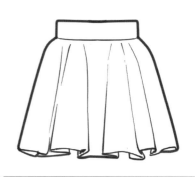

輕微　　　　　一般　　　　　具分量

有無碎褶的差異

若沒有碎褶，垂墜的起始線條和緩清晰。若有碎褶，從靠近腰的部分會有皺褶和褶痕，所以會給人華麗的感覺。

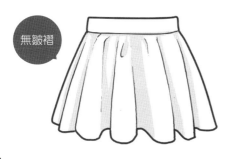 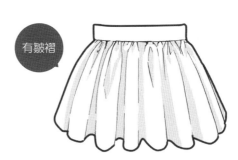

無皺褶　　　　有皺褶

畫法技巧

描繪褶痕起伏時，要構思褶痕的深度，畫齊大塊褶痕的深度，會更顯自然。

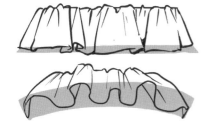 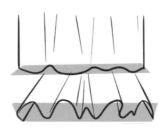

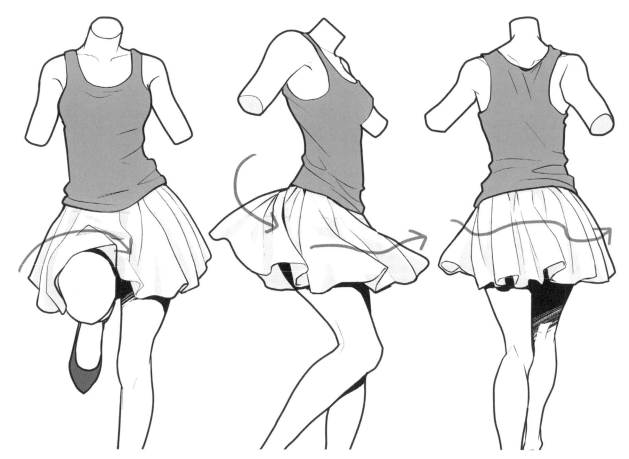

角色一動,裙襬會大幅搖擺。配合走路搖擺、布料覆蓋在提起的腳上等動作,變化裙子的形狀,能讓繪圖產生躍動感。

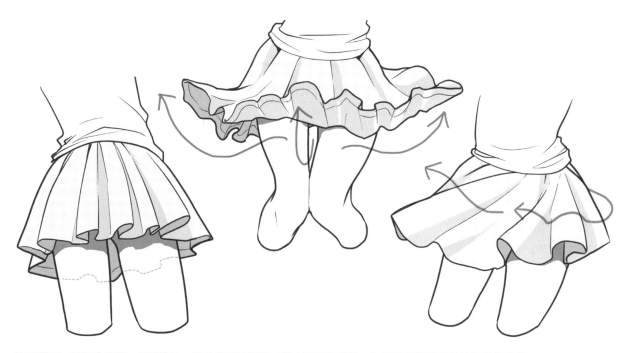

突然蹲下,裙襬會掀起。突然轉動,裙子會扭轉擺動。藉由裙子的描繪,也可以表現出「角色的動作姿態」。

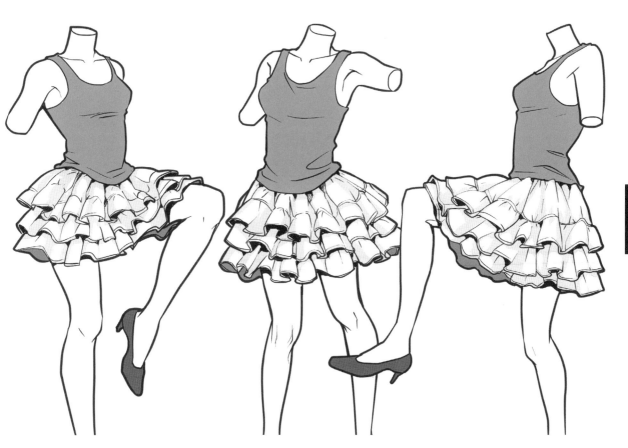

這是滿滿荷葉邊的裙子範例。腳提起的動作，使布料寬闊，褶痕起伏變得和緩。

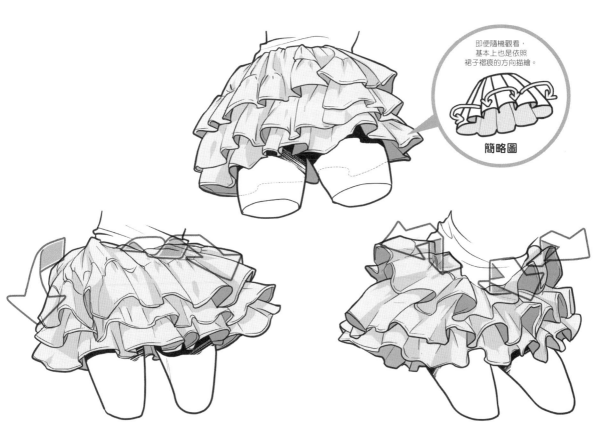

即便隨機觀看，
基本上也是依照
裙子褶痕的方向描繪。

簡略圖

滿滿荷葉邊的裙子讓人覺得很難畫，不過從簡略圖來看，只要先確認褶痕方向，就能輕易掌握形狀。

這是長裙的範例。與迷你裙相比，褶痕的流動較長且和緩。膝蓋彎起，抓住布料，就會以其為起點產生新的流動。

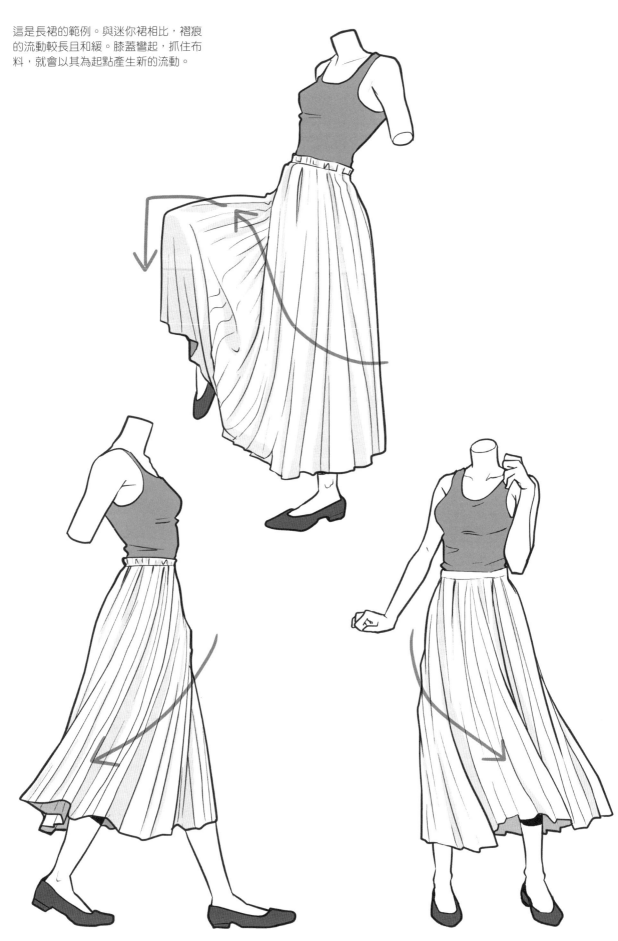

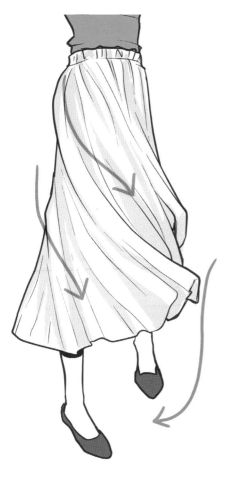

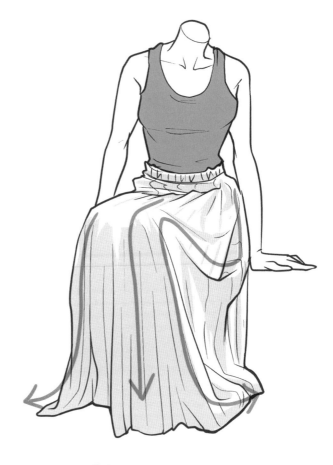

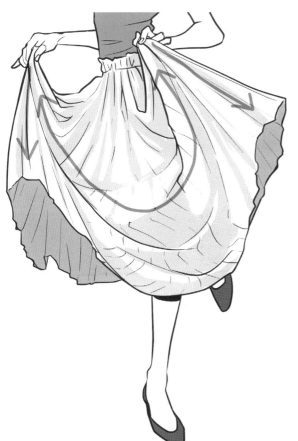

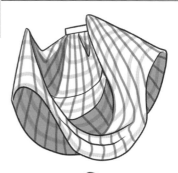

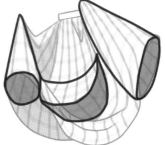

COLUMN

改畫成格紋，
就能掌握立體感

左圖的裙子加上抓裙子的動作，所以可能讓人覺得布料的流動更為複雜。這個時候，可先改畫成格紋，試著掌握布料的流動就可描繪出來。內側產生的空間用方塊取形，也有助於掌握立體感。

學會描繪裙子，就能用同樣的要領描繪洋裝。配合各種姿勢，布料會如何變化，以箭頭指標為參考掌握看看。

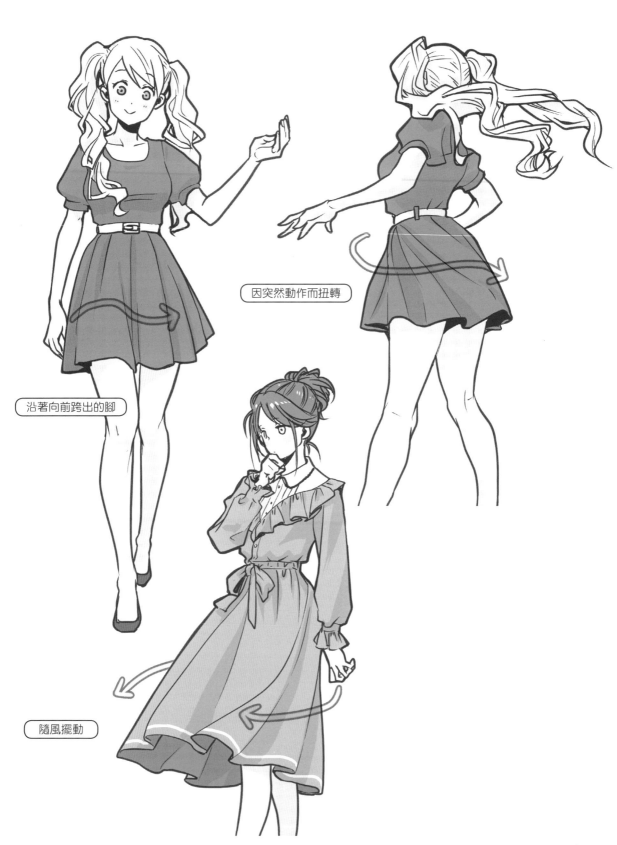

因突然動作而扭轉

沿著向前跨出的腳

隨風擺動

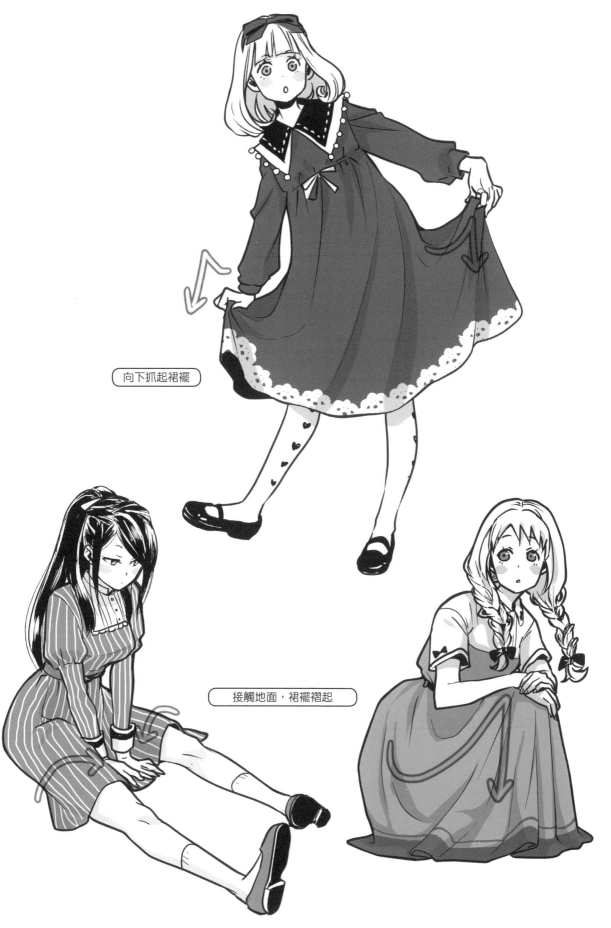

向下抓起裙襬

接觸地面，裙襬褶起

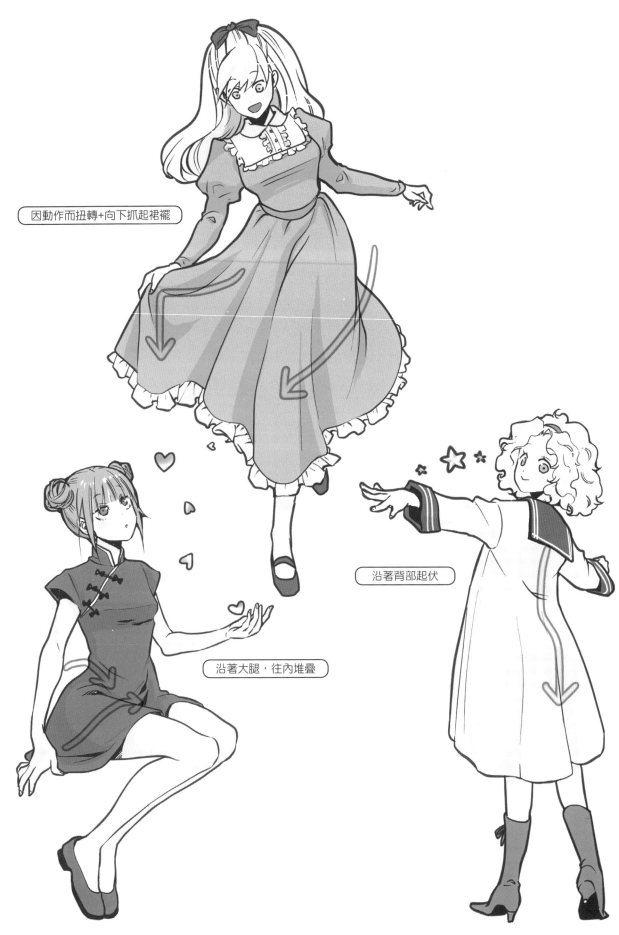

因動作而扭轉+向下抓起裙襬

沿著背部起伏

沿著大腿，往內堆疊

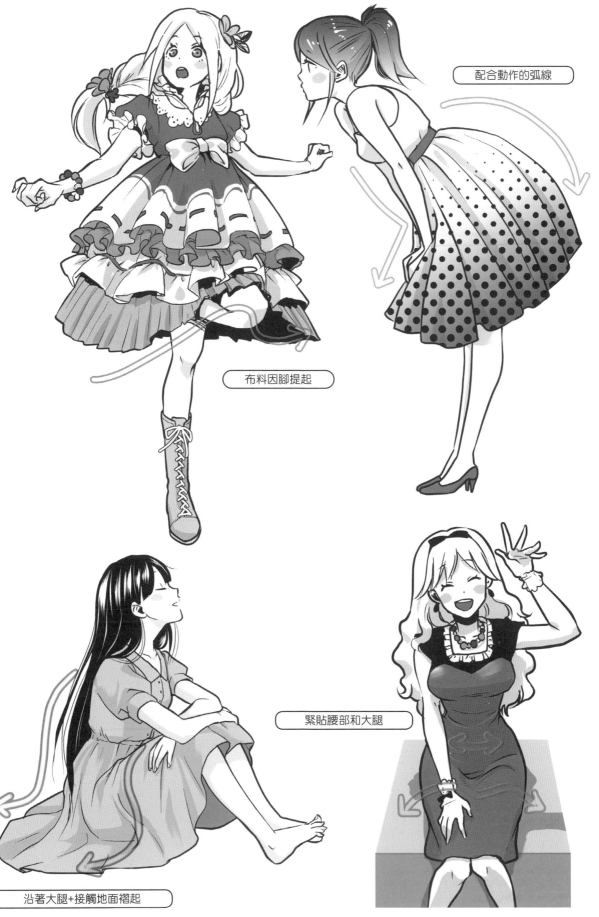

配合動作的弧線

布料因腳提起

緊貼腰部和大腿

沿著大腿+接觸地面褶起

運動鞋

運動鞋是不論男女都非常喜愛的足下時尚單品。從適合逛街的款式到適合運動的款式,種類多樣,依單品選擇可以展現角色個性和品味。

〉 運動鞋種類

運動鞋從輕踩逛街的款式到適合運動的高性能款式,種類繁多,讓我們先掌握幾個代表性款式。

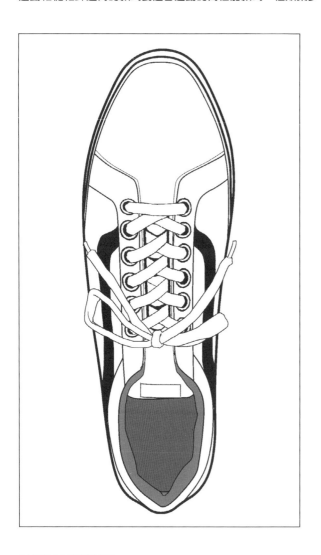

懶人鞋款

運動鞋中也包括沒有鞋帶的懶人鞋款(將腳滑進穿上的鞋子)。

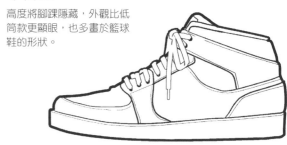

低筒款

高度可看見腳踝的運動鞋,為最經典的款式。

中筒款

高度將腳踝隱藏,外觀比低筒款更顯眼,也多畫於籃球鞋的形狀。

高科技運動鞋

更舒適,可以運動、跑步,集結各種機能的運動鞋。底部(鞋底)形狀多具特色。

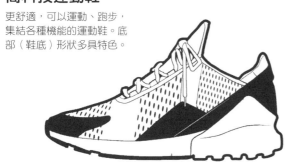

高筒款

高度完全遮覆腳脖子,比中筒款更搶眼。這也是常見的籃球鞋形狀。

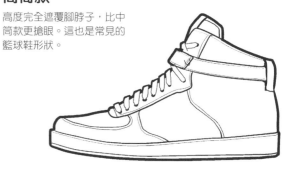

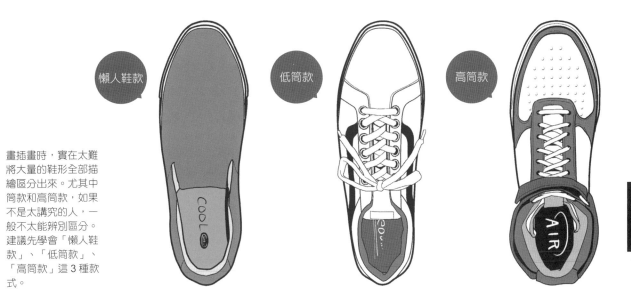

懶人鞋款　　　　　低筒款　　　　　高筒款

畫插畫時，實在太難將大量的鞋形全部描繪區分出來。尤其中筒款和高筒款，如果不是太講究的人，一般不太能辨別區分。建議先學會「懶人鞋款」、「低筒款」、「高筒款」這3種款式。

側面圖示

1 畫鞋子前先畫腳。沿著腳形，分成腳尖、腳背、腳跟三部分。透過每個方塊組合成的形狀，畫出鞋子的形狀。

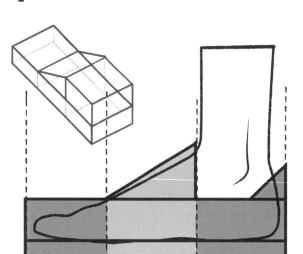

2 畫出底部（鞋底）的厚度，沿著腳形將方塊畫圓。鞋頭稍微隆起，增加寫實感。

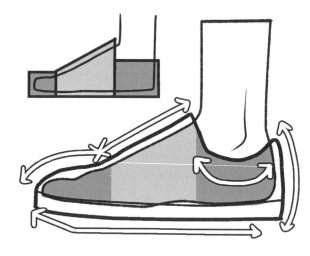

3 在 2 描繪的輪廓線加上細節。描繪覆蓋腳背的鞋舌部件，並加畫上橡膠部分和鞋帶孔（穿鞋帶的孔）。

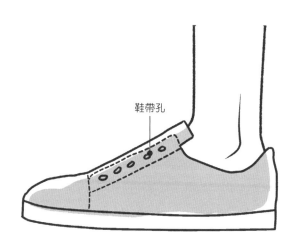

鞋舌

橡膠

鞋帶孔

4 配合想畫的插畫風格，追加細節。想畫得更寫實時，也可加上縫線和鞋底細節。

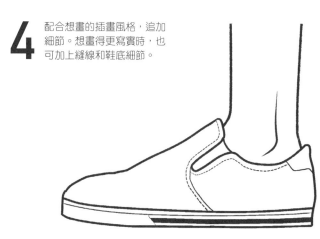

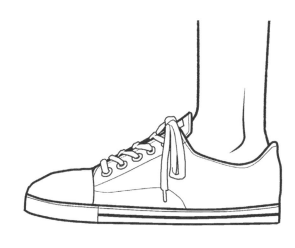

斜向（內側、外側）

1

描繪斜向角度時，也是先從腳開始畫起。要留意腳外側和內側的輪廓線不同。將 3 個方塊組合，畫出鞋子的形狀。

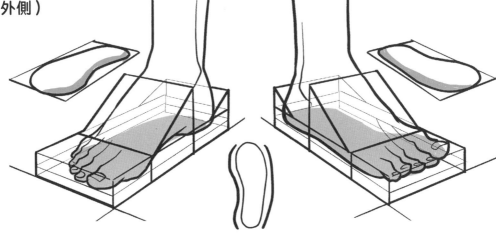

2

一邊想像像包住腳的箱子，一邊畫圓方塊。

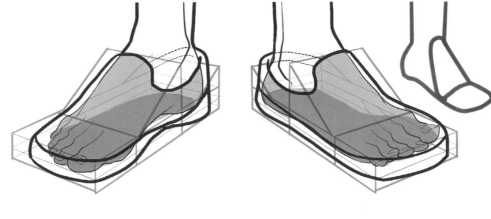

3

描繪上鞋底和鞋舌等部件，追加、調整細節。

前後

前後角度的樣子也是從腳開始畫起，用方塊畫出形狀，但請大家注意腳踝的位置，腳踝內側要畫得高一些。

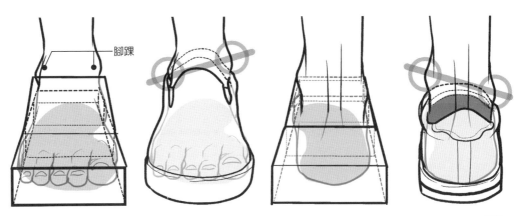

腳踝

⊙ 低筒款

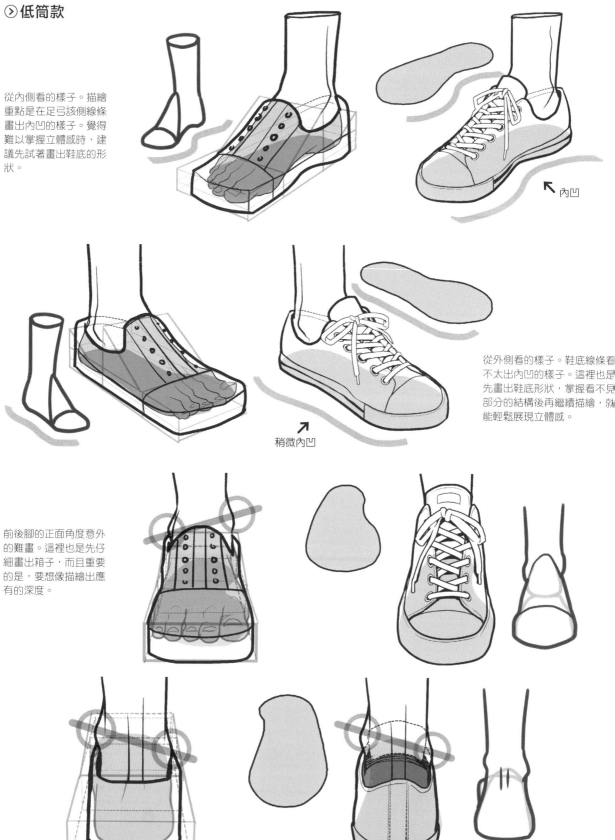

從內側看的樣子。描繪重點是在足弓該側線條畫出內凹的樣子。覺得難以掌握立體感時,建議先試著畫出鞋底的形狀。

內凹

從外側看的樣子。鞋底線條看不太出內凹的樣子。這裡也是先畫出鞋底形狀,掌握看不見部分的結構後再繼續描繪,就能輕鬆展現立體感。

稍微內凹

前後腳的正面角度意外的難畫。這裡也是先仔細畫出箱子,而且重要的是,要想像描繪出應有的深度。

⟩ 高筒鞋

畫高筒鞋時，腳跟部分要用有高度的方塊來構成形狀。腳背部分的方塊傾斜度較高。如果再加上有厚度的材質細節，就很像籃球鞋。

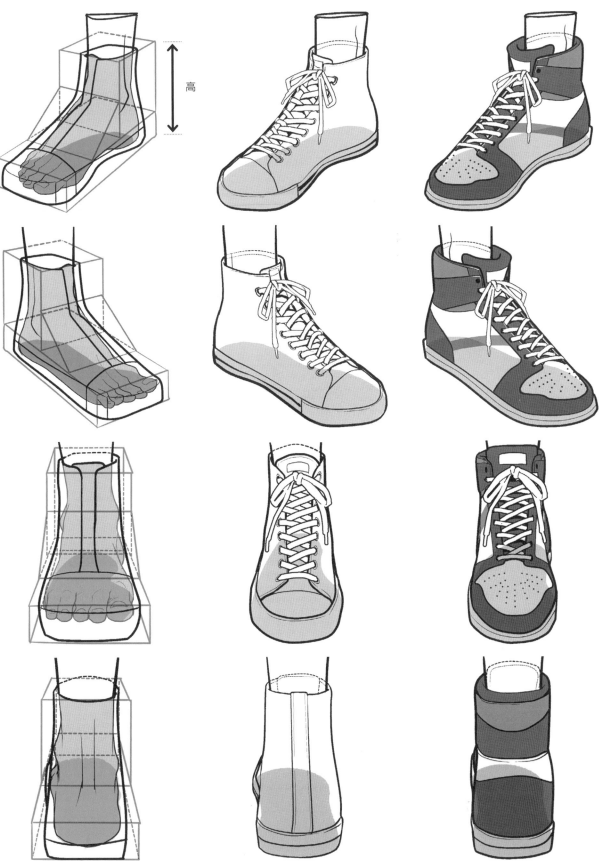

高

適合一般穿著、時尚穿搭、運動場合等,想選擇、描繪出符合角色和場景的運動鞋時,比起細節,更重要的是掌握輪廓差異。

這個是懶人鞋款和低筒款的輪廓,這類鞋子是適合任何人的經典鞋款。

帆布材質的運動鞋,鞋面較薄,呈內凹形的輪廓。

籃球鞋為吸震性高的材質,所以呈厚厚的輪廓。

高科技運動鞋有各種形狀,不過只要在厚厚的形狀,加上細長的鞋頭,就會很像這類鞋款。

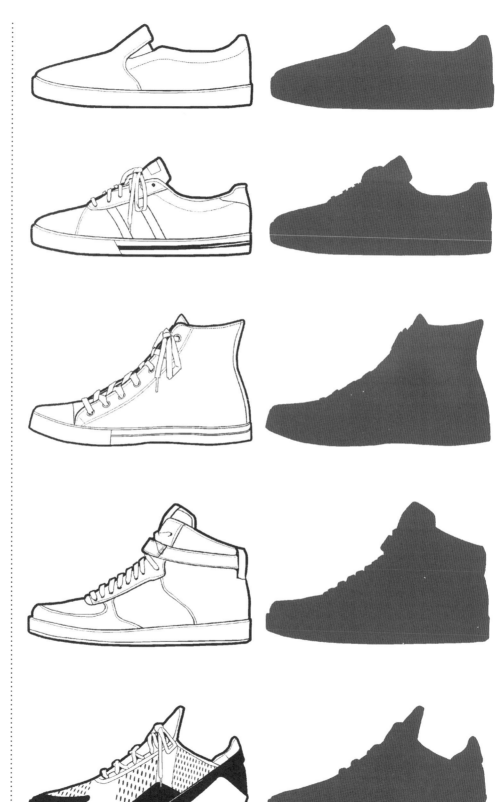

這是從斜面看的樣子。
懶人鞋款和低筒款都是
經典款式,材質較薄。
一般常見的鞋頭多為圓
頭款式。

運動款

即便同為高筒款,帆布
材質的鞋面較薄。運動
款要將鞋面畫高,畫出
厚度,就能描繪區分出
來。

高科技運動鞋的材質
有吸震性,給人厚厚
的感覺。鞋頭瘦長,
鞋底稍微弓起,如此
描繪將更為相似。

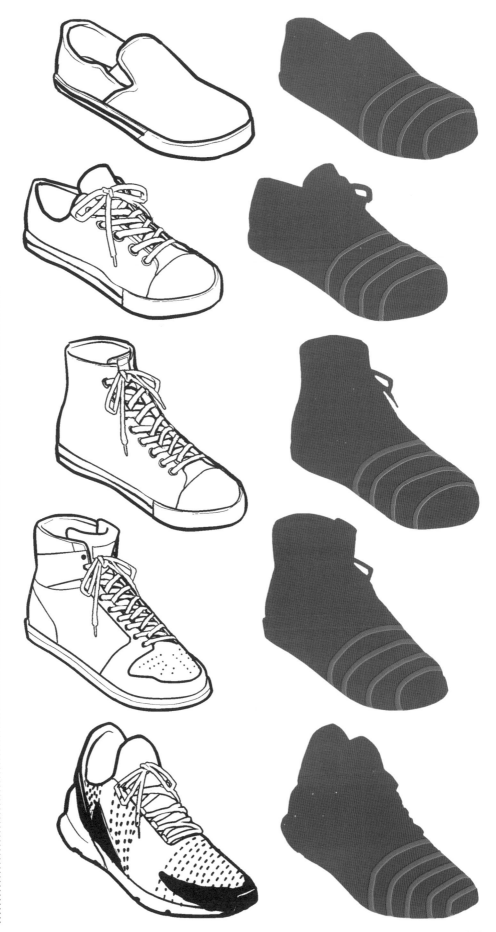

在漫畫場景等，鞋子只占小小場景時，如果過於講究鞋子的細節描繪，畫面容易變得複雜。讓我們試試掌握簡略的鞋子描繪，讓鞋子以配角的身分自然登場。

稍微簡略

主要省略材質的縫線等。
還是有一定的完成度。

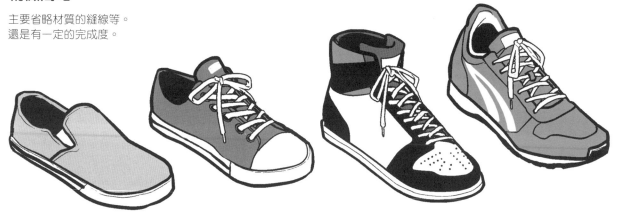

一般簡略

連鞋帶孔和鞋底等細節也省略。

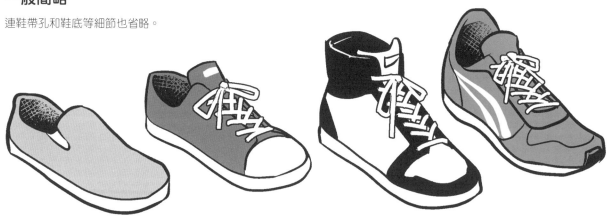

高度簡略

盡可能不要描繪得過於仔細，只畫出形狀和設計。

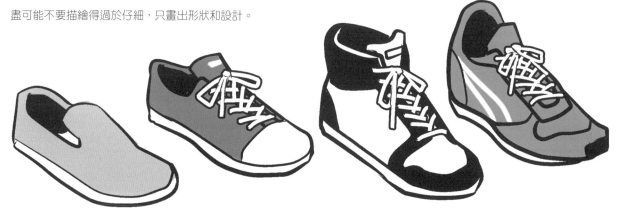

腦中好好記住輪廓（請參照 P.76～P.77），即便簡略細節的描繪，都能清楚看出是運動鞋。

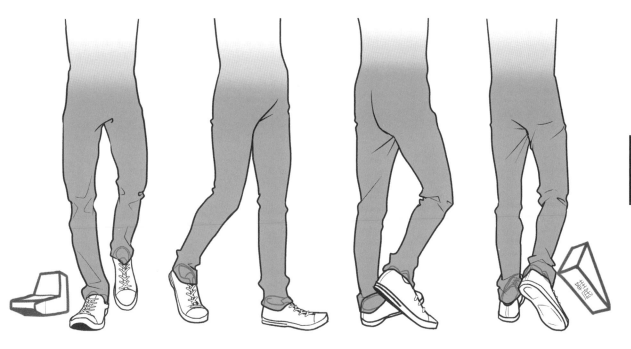

即便是動態姿勢，最重要的先抓住鞋底變形時的輪廓。只要學會這一點，即便細節粗略，看起來都很自然。

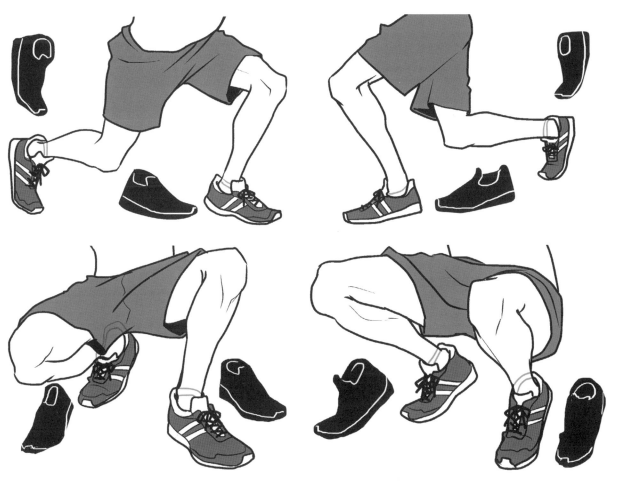

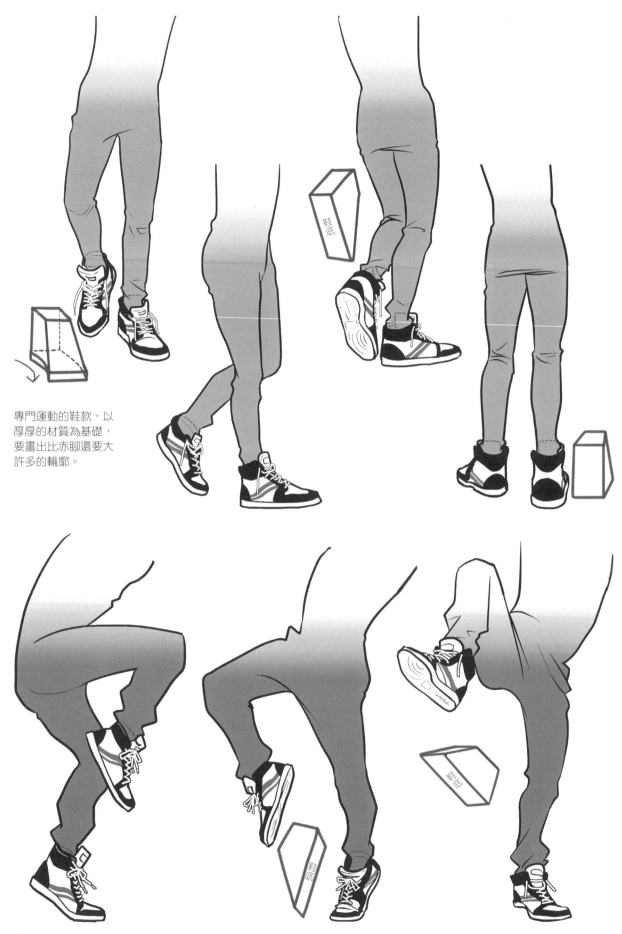

專門運動的鞋款,以
厚厚的材質為基礎,
要畫出比赤腳還要大
許多的輪廓。

鞋帶種類

鞋帶有很多種類。較難解開的是扁平鞋帶，耐用度高的是圓形鞋帶，結合兩者優點的是圓扁形鞋帶等。插圖描繪時，可以先學會基本的扁平鞋帶和圓形鞋帶。

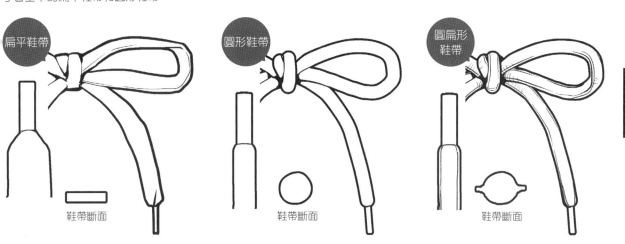

扁平鞋帶　　　鞋帶斷面　　　圓形鞋帶　　　鞋帶斷面　　　圓扁形鞋帶　　　鞋帶斷面

鞋帶穿法的差異

鞋帶穿法也有很多種方式，讓我們先學會經典的 Over Wrap 和 Under Wrap。從鞋帶孔上面穿進鞋帶的為 Over Wrap，從鞋帶孔下穿進鞋帶的為 Under Wrap。

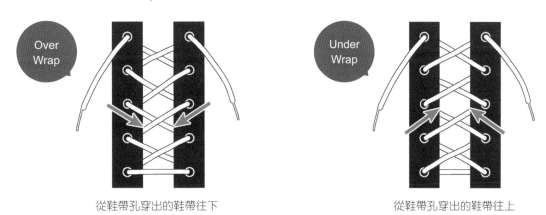

Over Wrap　　　從鞋帶孔穿出的鞋帶往下

Under Wrap　　　從鞋帶孔穿出的鞋帶往上

類比畫法

畫出連續叉號，用立可白消除交叉點下面的鞋帶線條，就能完成排列整齊的漂亮鞋帶。

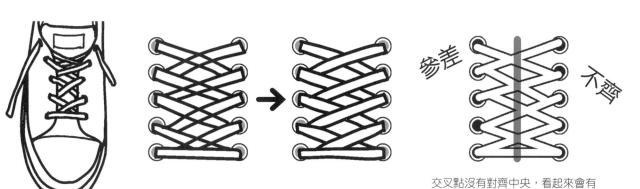

參差　　不齊

交叉點沒有對齊中央，看起來會有點參差不齊。

⊙ 數位畫法

1 畫出鞋面襟片部分，均等畫出鞋帶孔。

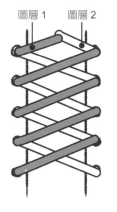

2 這裡描繪的是鞋帶在鞋帶孔上跨越的 Over Wrap。繪圖技巧為分成 2 張鞋帶圖層。從鞋帶孔拉出斜上的線條。

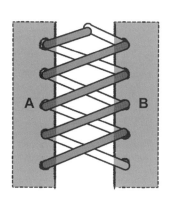

3 消去藏在襟片下的鞋帶。圖層 1 的 A 部分，使用「選擇範圍」的工具選取、刪除。圖層 2 的 B 部分，也用相同方式刪除。

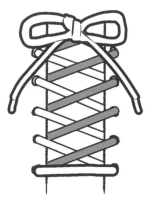

4 新開一張圖層，畫出最下面的一條橫向鞋帶，和在最上面的綁結即完成。

使用『CLIP STUDIO PAINT』的「邊界效果」等，這種有提取邊緣功能的軟體，就能輕鬆描繪鞋帶。疊上一張圖層，在圖層屬性選擇「邊界效果：邊緣」。從左邊鞋帶孔畫一條朝右斜下的線條，可以用邊界效果提取邊緣，畫出鞋帶狀。再疊上一張圖層，從右邊鞋帶孔畫一條左斜的線條即完成。

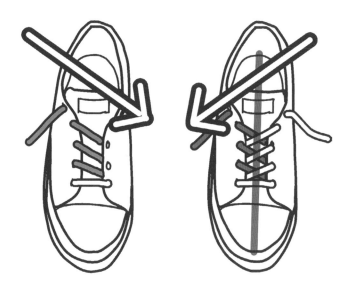

不須寫實描繪出鞋帶重疊部分時，在 1 張圖層描繪重疊交叉，簡單畫出相似的樣子。

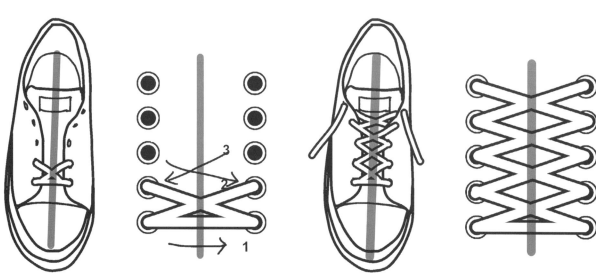

CHAPTER

商務穿著

是指在辦公室工作的人物穿著，有著「男士西裝外套最下面的扣子打開」等依照商務禮儀的穿著規則。插畫或漫畫中不一定要依照規則描繪，不過想描繪寫實風格時，先學會基本規則也有利於繪圖。

外套

當今日本西裝外套主流為 2 顆扣子。比起休閒服飾，服裝製作較為硬挺，所以做動作時，肩膀周圍的形狀和皺褶生成方式有其特徵。

> 基本形狀和皺褶

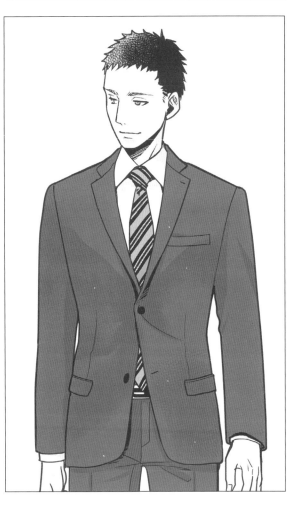

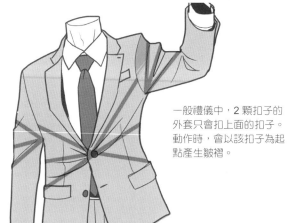

一般禮儀中，2 顆扣子的外套只會扣上面的扣子。動作時，會以該扣子為起點產生皺褶。

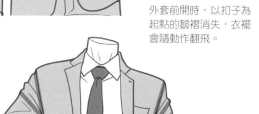

外套前開時，以扣子為起點的皺褶消失，衣襬會隨動作翻飛。

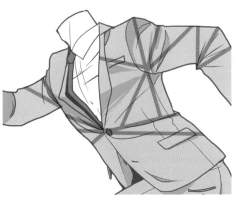

西裝是與商務對象面對面站立時，為了留下好印象製作的服飾。因此，一般站著時皺褶較少，動作激烈時皺褶才會產生。

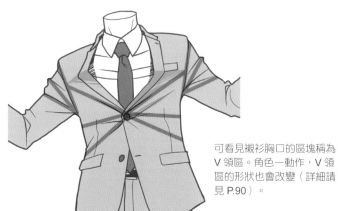

可看見襯衫胸口的區塊稱為 V 領區。角色一動作，V 領區的形狀也會改變（詳細請見 P.90）。

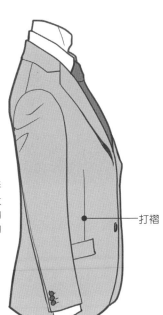

縫製精良的西裝外套，手臂下擺站立時，袖子不太會產生皺褶。上身前面的線條為打褶（為了收腰的縫線）。

打褶

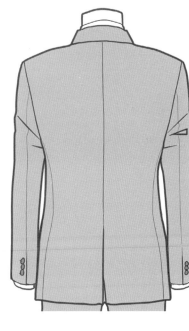

外套與身體剛好合身，背後幾乎沒有皺褶。不合身的外套或是較舊的外套，在脖子下面等地方會出現橫向皺褶。

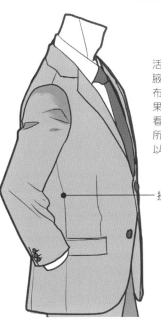

活動手臂時，可看到腋下的接合線（縫合布料的線）。但是如果在遠處，幾乎不會看到打褶和接合線，所以插畫繪圖時也可以依喜好省略。

接合線

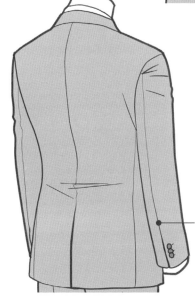

從斜後方看，也可以看到袖子和後上身的接合線（縫線）。這裡也可以依照插畫風格和喜好省略。

接合線

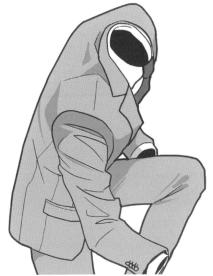

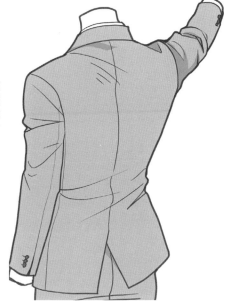

衣襬正中間有一個切口，稱為中間開叉。一般呈合併的狀態，動作大時才會打開。

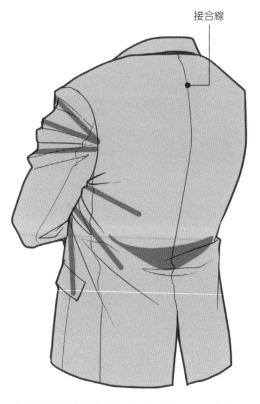

接合線

背後中央的接合線會沿著穿衣的人體呈現滑順曲線，這就是西裝縫製精良的證明。雙臂交叉時，皺褶以腋下為起點生成，腰部會出現橫向皺褶。

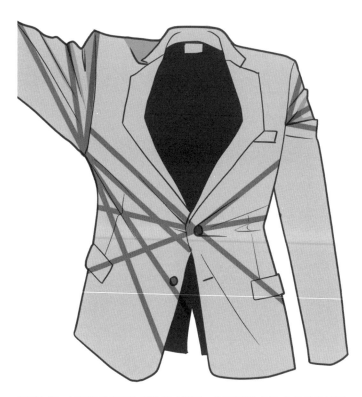

手臂上舉，以扣住的扣子為起點產生皺褶。也要留意以腋下為起點的皺褶，還有抬起的肩膀細節。

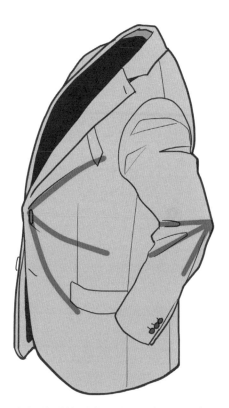

乍看好似隨機的袖子皺褶，也是以手肘和腋下為起點而產生。

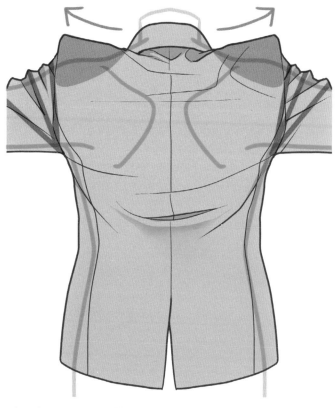

外套肩膀內有輔助整形的墊肩（也有沒加入的款式）。雙臂舉起時墊肩往中央靠攏，端點上揚。

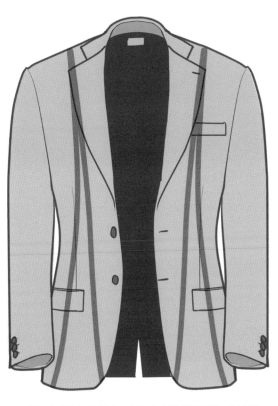

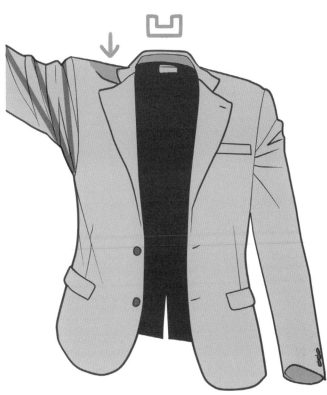

非商務場合或沒打領帶時，有時也會將前面打開。這個時候，皺褶的起點改在肩膀。

活動手臂時，以腋下為起點產生皺褶，但是沒有以胸口為起點的皺褶。衣領周圍會稍微凹陷。

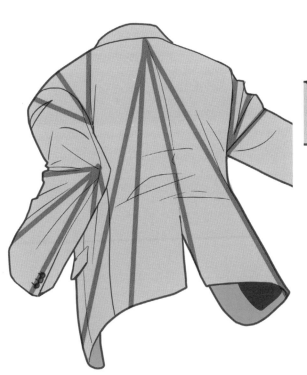

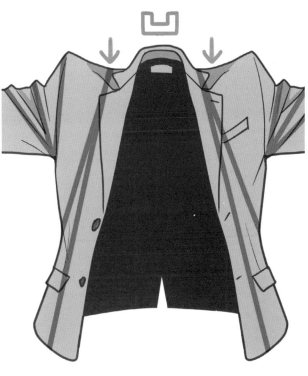

前上身沒有把扣子扣上，所以後上身會產生從脖子往下流動的皺褶。

雙臂舉起，上身提起，呈八字打開。

西裝外套比棉質上衣的形狀更端正。如果想從各種角度描繪，可以先畫箱子想像，就能輕易掌握立體感。

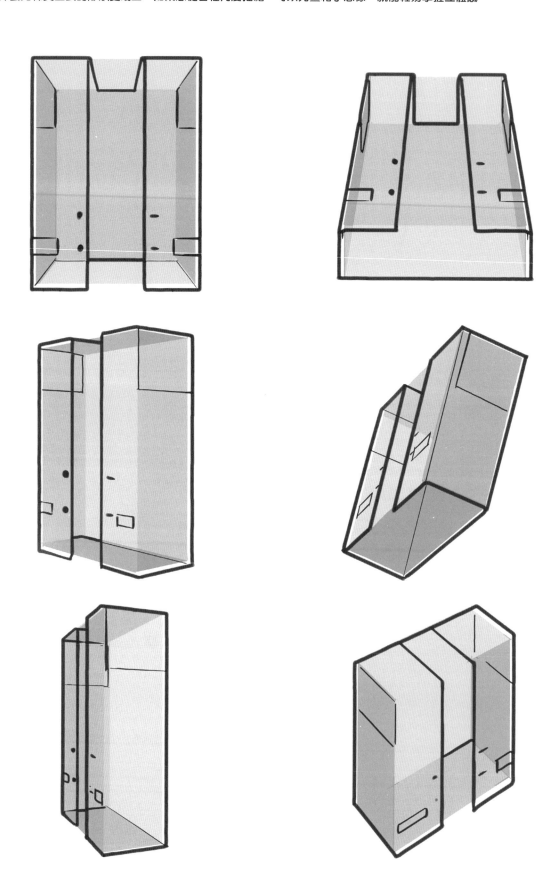

試試描繪出如包覆箱子的外套，依角度可清楚看到或無法看到領口，扣子位置看起來時高時低，請注意其中的各種差異。

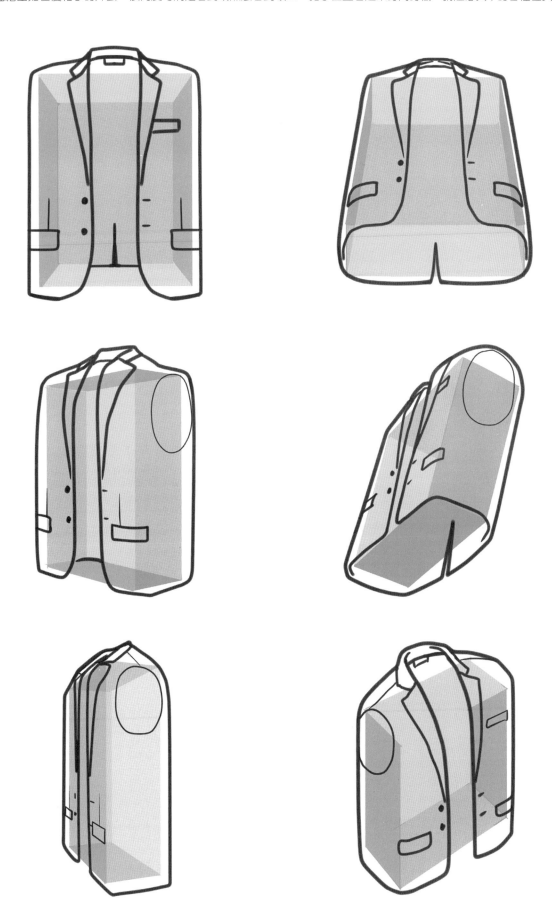

穿外套時，可看到襯衫和領帶的範圍稱為「V 領區」。動作大時，會產生特有的變形，所以須學會描繪技巧。

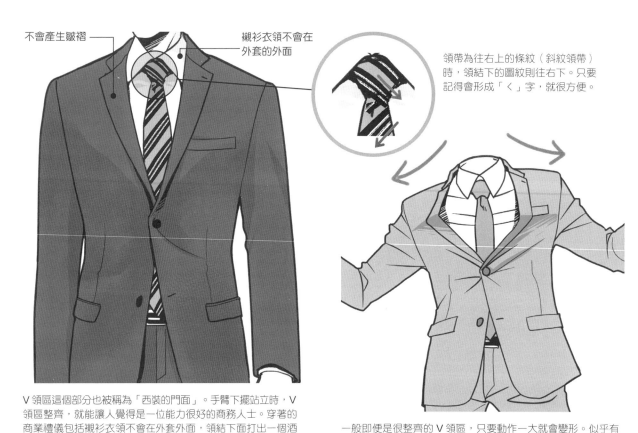

不會產生皺褶

襯衫衣領不會在外套的外面

領帶為往右上的條紋（斜紋領帶）時，領結下的圖紋則往右下。只要記得會形成「〈」字，就很方便。

V 領區這個部分也被稱為「西裝的門面」。手臂下擺站立時，V 領區整齊，就能讓人覺得是一位能力很好的商務人士。穿著的商業禮儀包括襯衫衣領不會在外套外面，領結下面打出一個酒窩（凹口）等。

一般即便是很整齊的 V 領區，只要動作一大就會變形。似乎有很多人覺得，很難畫好以扣子為起點的變形狀態。

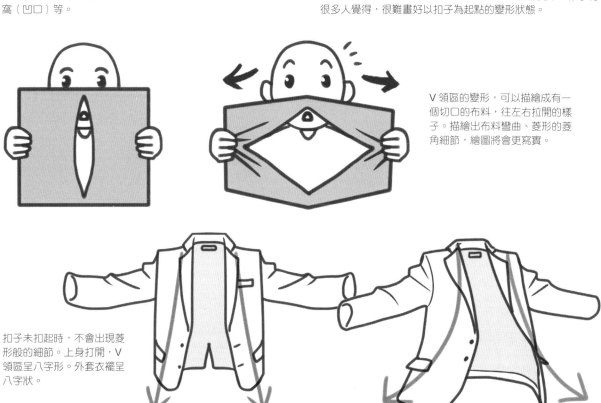

V 領區的變形，可以描繪成有一個切口的布料，往左右拉開的樣子。描繪出布料彎曲、菱形的菱角細節，繪圖將會更寫實。

扣子未扣起時，不會出現菱形般的細節。上身打開，V 領區呈八字形。外套衣襬呈八字狀。

肩膀周圍的構思方式

西裝外套為了讓肩線顯得漂亮，會有在內側加入墊肩的款式。描繪成內側有墊肩的樣子，更能表現西裝外套的肩膀周圍。

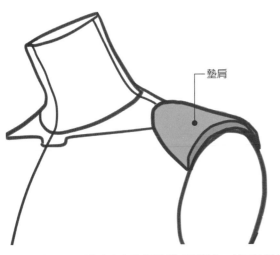

墊肩

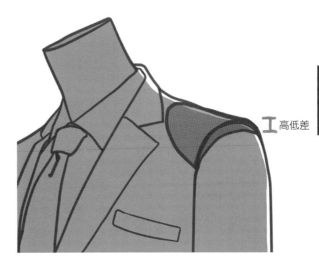

高低差

如果有墊肩，斜肩的人也會呈現硬挺的肩部線條。並不是所有的外套都有放入墊肩，不過讓我們來畫看看「有墊肩」的樣子。

墊肩部分基本上不會出現皺褶。隨著動作，皺褶會從墊肩厚度下面的部分出現。以輪廓線畫出隱藏在內側的墊肩形狀，可藉此留意墊肩的高低差。

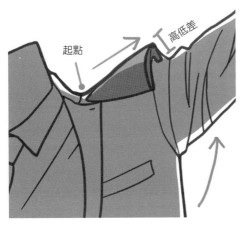

起點 高低差

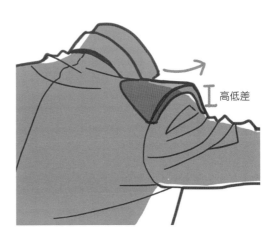

高低差

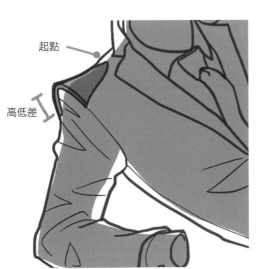

起點

高低差

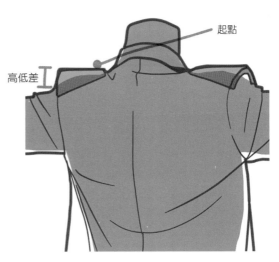

起點

高低差

> 外套各部件的位置

西裝設計款式繁多，扣子數量或口袋位置也有各種樣式。雖然會依流行變化，但如果先掌握住大概的位置，例如「這些部分較難受潮流影響，看起來很自然」，就會方便描繪。

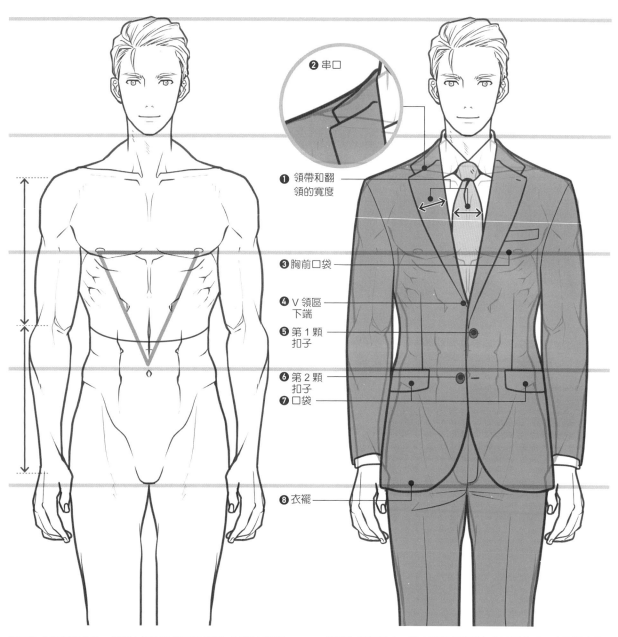

② 串口

❶ 領帶和翻領的寬度

❸ 胸前口袋

❹ V 領區下端

❺ 第 1 顆扣子

❻ 第 2 顆扣子

❼ 口袋

❽ 衣襬

圖示為 8 頭身的角色。胸部大約在 2 顆頭的位置，肚臍大約在 3 顆頭的位置。肩到腰，腰到臀部的距離相同。

範例為現在日本一般 2 顆扣子單排扣的西裝款式。商務場合的穿搭規則請參考 P.134。

❶ 領帶和翻領（下衣領）的寬度一致看起來比較好看。雖然也會受流行影響，不過寬度窄一般給人年輕簡約的感覺，寬度寬一般給人穩重的感覺。

❷ 上領片和下領片的接合線稱為串口，位置會依流行或上或下，但是基本上從正面看，位置比襯衫衣領下緣還高（大約在中間）就沒問題。

❸ 胸前口袋大約與乳頭位置同高。

❹ V 領區的寬度也會因設計和流行變化，不過基本印象在心窩的下緣。

❺ 西裝外套為 2 顆扣子時，第 1 顆扣子在約 2.5 顆頭的位置。

❻ 第 2 顆扣子與肚臍同高，或在肚臍稍下的位置較自然。

❼ 口袋在第 2 顆扣子同高的位置較自然。

❽ 基本上商務西裝衣襬為可遮住臀部的長度。比這個長度短的款式為偏時髦感的款式。

> 穿著西裝的動作

電影或動畫中，可看見身著西裝、動作帥氣的角色。試著隨著激烈的動作，掌握翻飛的外套動態。

跑步

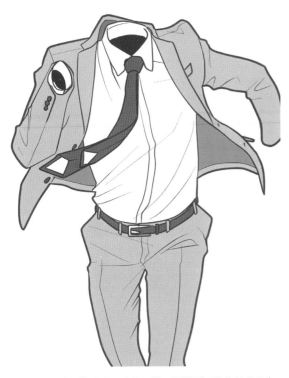

前面扣子扣起會很難奔跑，穿著西裝不斷激烈活動的角色多會將前面打開。表現的重點在於衣襬翻飛的躍動感。

連被身體遮住、看不見的部份也能掌握、描繪，就能呈現寫實的樣貌。

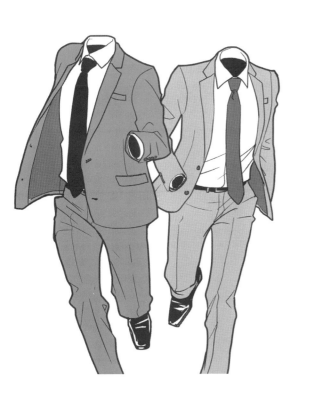

CHAPTER **2**

外套

093

坐著

拱背坐姿，衣領周圍看起來稍微下沉。

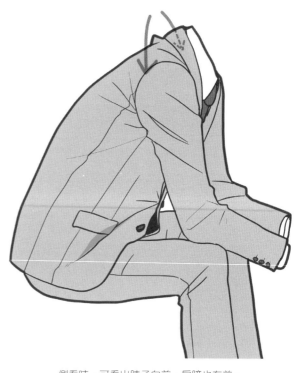

側看時，可看出脖子向前，肩膀也在前。

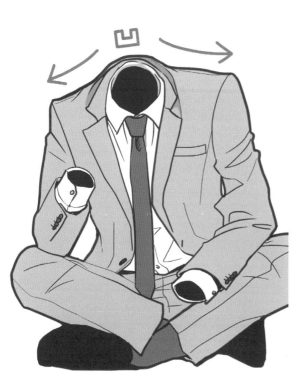

盤腿坐時也容易拱背，襯衫衣領會沉入外套下。

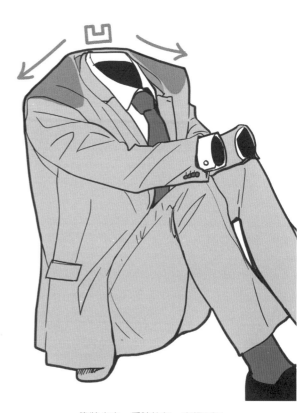

靠牆坐姿，肩膀抬起，衣領下沉。

特技動作

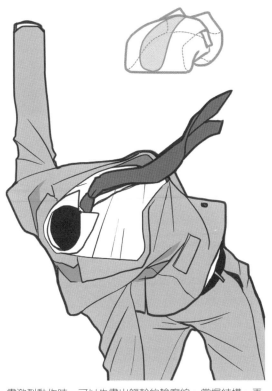

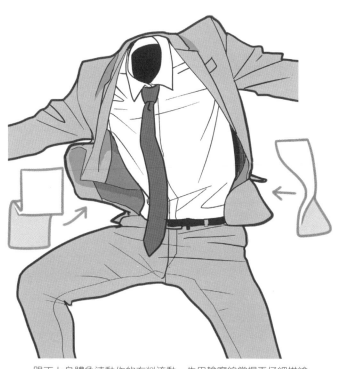

畫激烈動作時,可以先畫出軀幹的輪廓線、掌握結構,再畫出手臂和腳。

跟不上身體急速動作的布料流動,先用輪廓線掌握再仔細描繪。

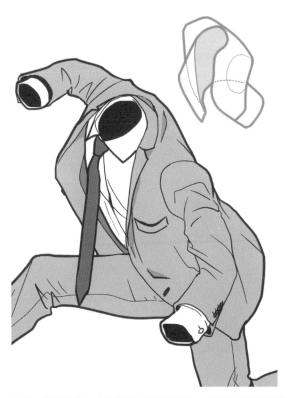

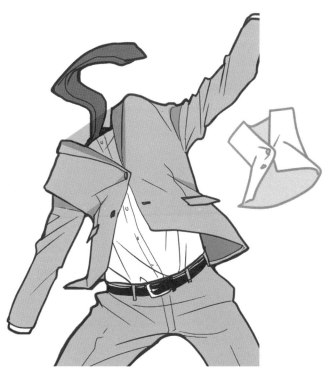

扣子未扣的狀態,前上身可大幅自由活動。可想像成圍巾等布料翻飛的樣子並描繪。

扣子扣起的狀態,衣襬只會從扣子以下展開,所以不太能自由動作。

CHAPTER 2-2 白襯衫

白襯衫是指西裝下的白色襯衫，日本製英語簡稱為「Whi-shirts」。尤其衣領和袖子的結構，很多人都覺得很難理解。讓我們一起來看看皺褶生成的方式以及細節描繪的方式。

基本形狀和皺褶

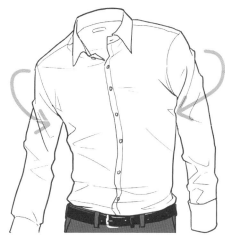

襯衫布料比外套更容易產生皺褶。以手臂和腰部的厚度為基礎描繪出皺褶。

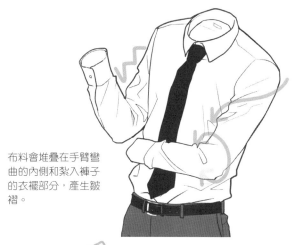

布料會堆疊在手臂彎曲的內側和紮入褲子的衣襬部分，產生皺褶。

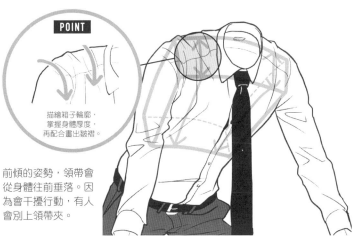

POINT

描繪箱子輪廓，掌握身體厚度，再配合畫出皺褶。

前傾的姿勢，領帶會從身體往前垂落。因為會干擾行動，有人會別上領帶夾。

轉動身體，軀幹部分會產生扭轉皺褶。描繪出扭轉海綿般的樣子。

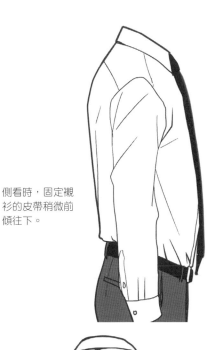

側看時，固定襯衫的皮帶稍微前傾往下。

抵肩接合線

商務場合中，基本上襯衫衣襬會紮入褲子，布料會堆疊在腰部。背後上面有抵肩接合線（縫線）。

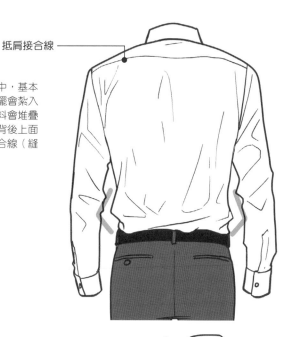

手肘拉伸，胸部打開，肩胛骨夾緊，背後會產生皺褶。

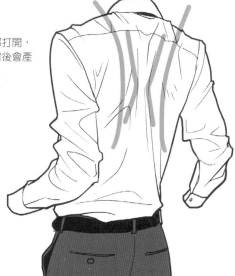

從斜後方看的樣子。背後線條並不平坦，這點請留意。

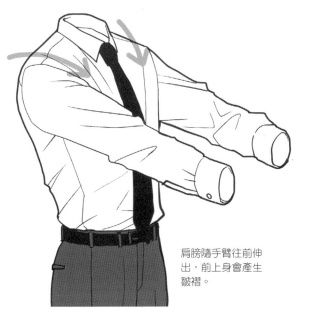

肩膀隨手臂往前伸出，前上身會產生皺褶。

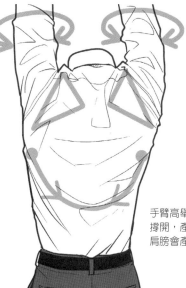

手臂高舉，上身布料拉起撐開，產生 U 字形皺褶。肩膀會產生細細的皺褶。

很多人都覺得領口「很難畫」。先想像一個圓柱，畫出脖子周圍的形狀，再加上衣領就會很好畫。

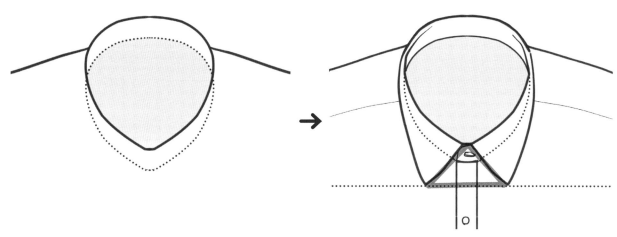

畫出像圓柱般的脖子周圍。此為稍微俯瞰（往下看）的圖示，所以肩膀稜線偏上。

在中央畫出三角形輪廓線，以其為參考位置，再加畫上衣領。

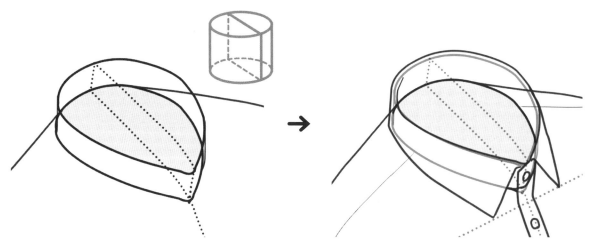

描繪斜向角度時，以輪廓線畫出圓柱中心，掌握「到胸部中心的位置」。

加畫衣領。配合身體斜度畫出斜向輪廓線，再對齊領尖。

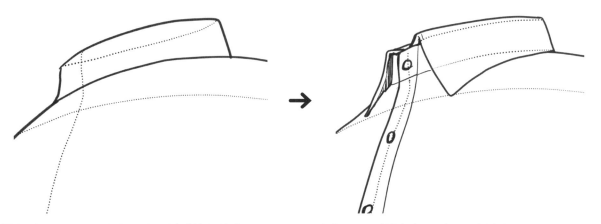

描繪稍微仰視（往上看）時，圓柱下半部會被胸膛遮住。

加畫衣領。男性襯衫為左上身在上（女性相反）。

先在角色脖子畫一圈輪廓線再繼續畫，就能畫出有立體感的領口。一起來看看詳細的描繪步驟。

一般衣領	打開狀態

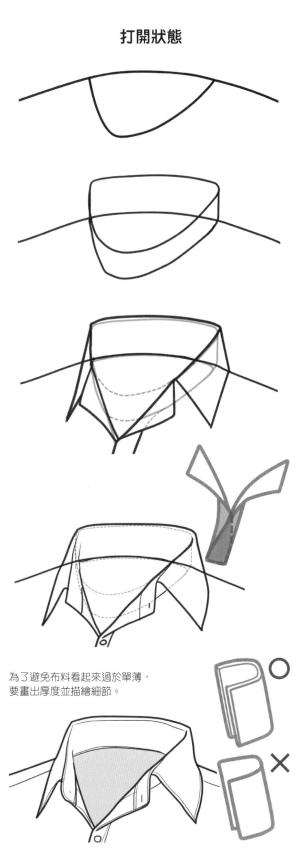

為了避免布料看起來過於單薄，
要畫出厚度並描繪細節。

整件襯衫

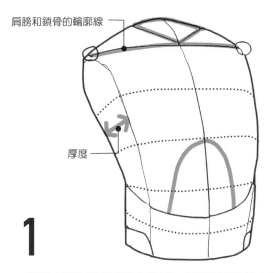

肩膀和鎖骨的輪廓線

厚度

1

畫出有厚度的軀幹和腰圍的輪廓線。肩膀周圍畫出像衣架一樣的山形。

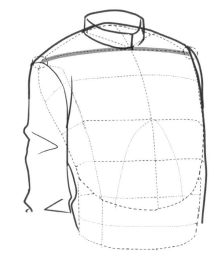

2

脖子部分畫出圓柱的輪廓線，成為描繪衣領的基礎。從肩膀畫出往下的袖子。

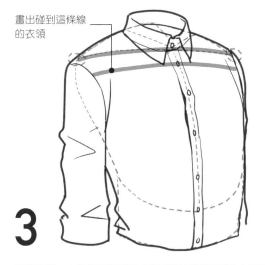

畫出碰到這條線的衣領

3

加畫衣領，上身前面的門襟（扣子縱向並排的部分）畫成帶狀。領尖要畫到與肩膀輪廓線平行的線條。

4

擦去輪廓線並調整細節。

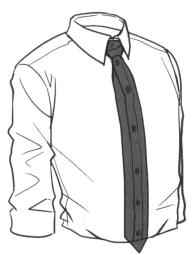

描繪領帶時，領帶尖端要遮到腰部皮帶才是剛好的長度。

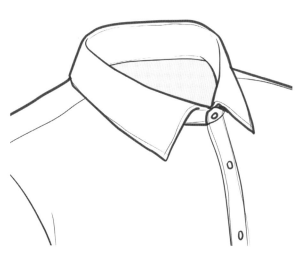

衣領升級畫法。衣領後面雖是被角色脖子遮住的部分，但是透過掌握形狀並且描繪出來，就可畫出更自然的領口。

袖扣位置

白襯衫的袖子用其他布料縫製的部分稱為袖口。插畫描繪時很容易畫錯固定袖口的扣子位置，所以請仔細詳讀以下介紹。

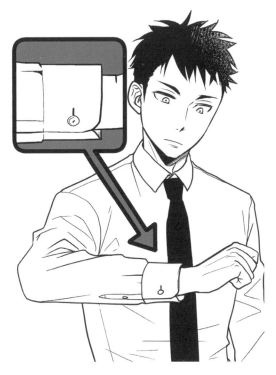

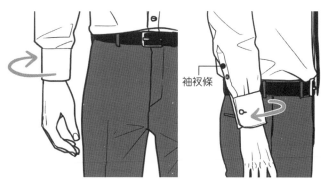

袖衩條

袖扣的位置在小指該側，從大拇指側看，隱而不見。側看時可以看到扣子。稱為「袖衩條」的開衩部分，這個細節也不要忘記描繪。

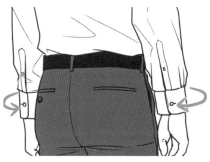

袖口布料是從手臂內側往外側重疊。扣子扣起的位置大約在小指該側。

布料從手臂內側往外側重疊。注意在可看到兩手臂的構圖中，不要畫錯。

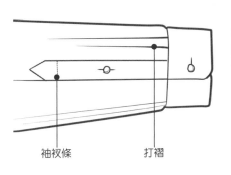

袖衩條　　　　打褶

袖衩條的放大圖。仔細描繪這裡的細節，將會更像白襯衫。

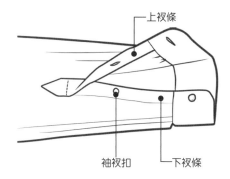

上衩條

袖衩扣　　下衩條

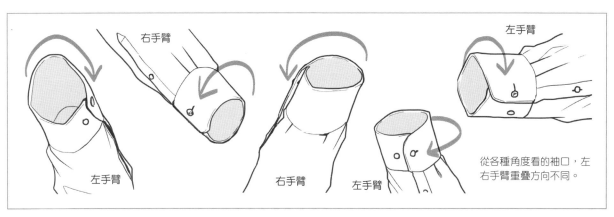

右手臂

左手臂

左手臂

右手臂　　　左手臂

從各種角度看的袖口，左右手臂重疊方向不同。

> **皺褶的比較**

⊙**材質不同的皺褶差異**　白襯衫為棉或聚脂纖維等薄的布料。描繪皺褶時，線條不要畫得過於圓弧，會更像白襯衫。圓弧柔軟的皺褶，比較適合表現針織布料的針織衫。

白襯衫　　　　　　　　　　　　　　　**有領針織衫**

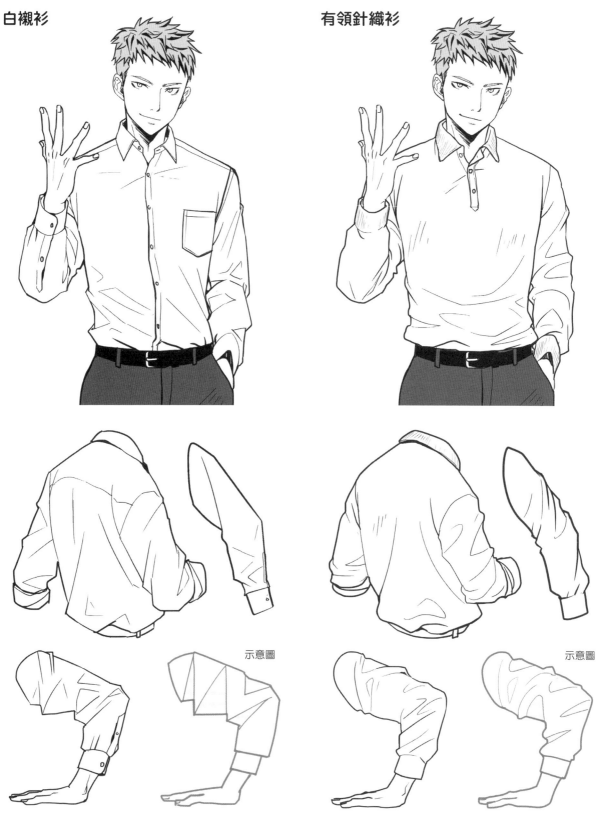

示意圖　　　　　　　　　　　　　　　示意圖

⊙ 依尺寸和穿搭的皺褶差異

合身

寬鬆

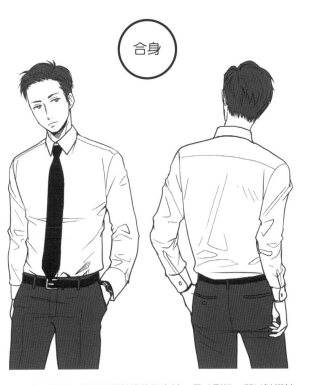

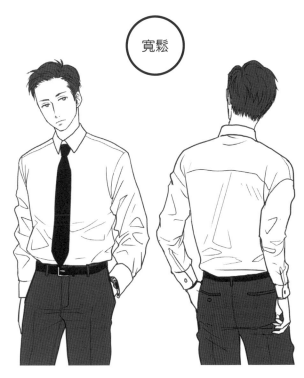

選擇合身襯衫，搭配褲襠較淺的修身褲。尺寸剛好，所以皺褶較少，輪廓也較修身，適合年輕爽朗的角色穿搭。

選擇稍微寬鬆的襯衫，搭配褲襠較深的褲子。尺寸較大，所以皺褶較多且輪廓變大，這種穿搭比較適合沉穩的角色，而不是年輕的角色。

COLUMN **抵肩和背後的樣式**

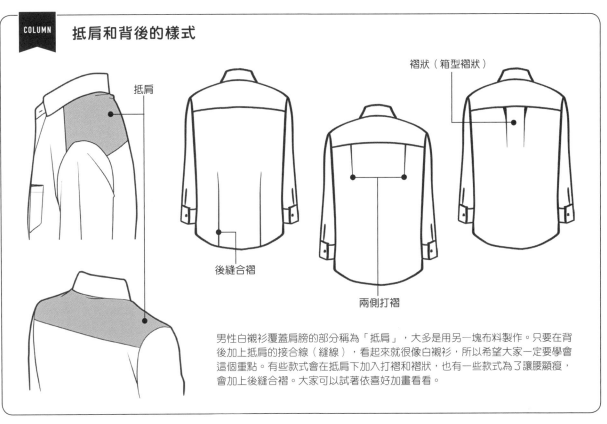

抵肩

褶狀（箱型褶狀）

後縫合褶

兩側打褶

男性白襯衫覆蓋肩膀的部分稱為「抵肩」，大多是用另一塊布料製作。只要在背後加上抵肩的接合線（縫線），看起來就很像白襯衫，所以希望大家一定要學會這個重點。有些款式會在抵肩下加入打褶和褶狀，也有一些款式為了讓腰顯瘦，會加上後縫合褶。大家可以試著依喜好加畫看看。

103

背心（馬甲背心）

用同一塊布料做成外套、背心、褲子的成套穿著為傳統的西裝風格，稱為三件式西裝。這裡讓我們一起來看看，三件式西裝特有的單品背心（也稱馬甲背心）。

> 基本形狀和皺褶

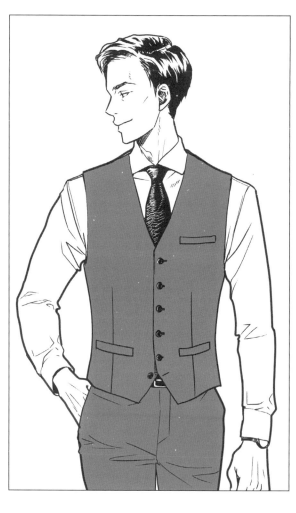

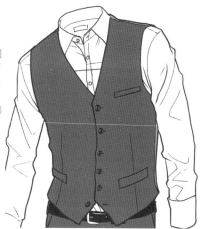

圖示為沒有衣領、6 顆扣子扣 5 顆的背心。最下面的扣子在最難扣的位置，所以解開。也有 5顆扣子扣 5 顆（P.107）等，扣到最下面的設計（依喜好也可解開）。

西歐幾乎將白襯衫當打底穿著，利用穿著背心，比起只穿襯衫的造型更具品味風格。

平滑布料

三件式西裝的背心，為了可舒適疊穿外套，後上身多使用平滑的薄布料。

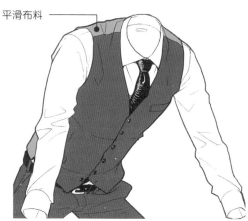

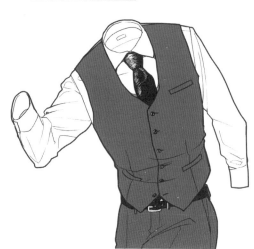

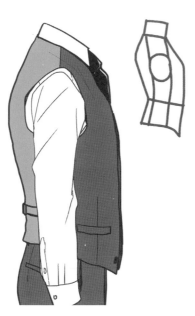

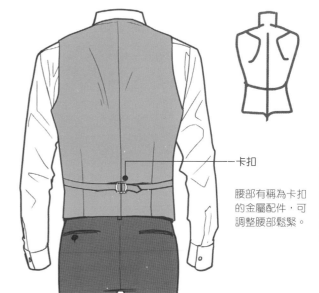

縫製精良的背心和外套一樣，貼合穿著的人體勾勒出漂亮的線條。可以簡略描繪內側軀幹（身體），掌握立體感後再描繪背心。

卡扣

腰部有稱為卡扣的金屬配件，可調整腰部鬆緊。

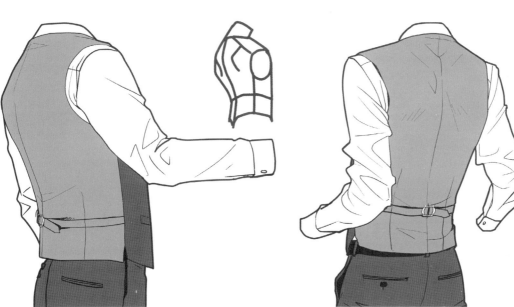

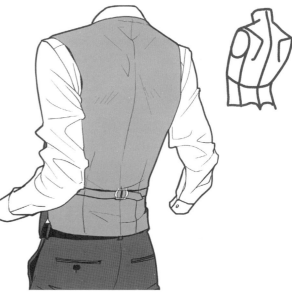

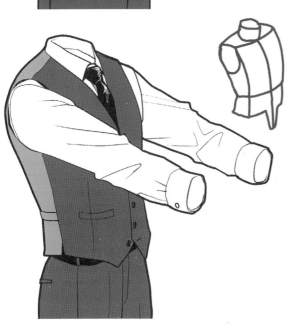

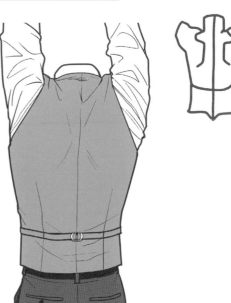

試試將前一頁的背心造型和只穿襯衫的造型比較。可看出背心比襯衫皺褶畫得少的樣子。

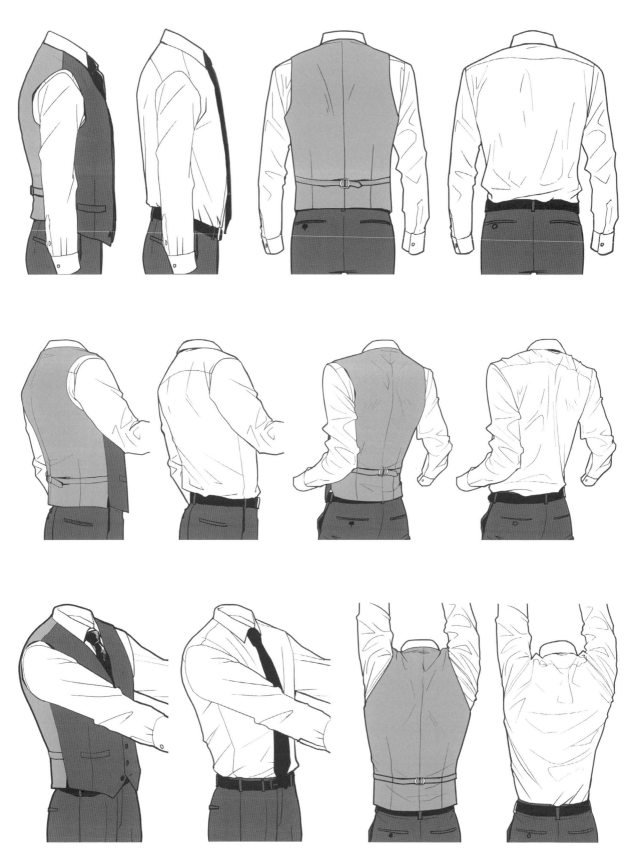

背心有各種設計，但是只要先掌握基本的細節和各部位的位置就能輕鬆描繪。這裡用最普遍的無領單排扣背心來解說。

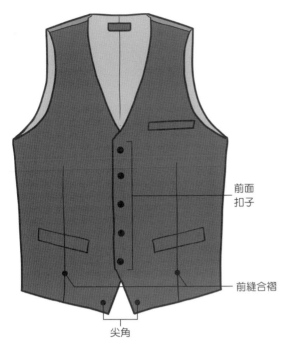

前面
扣子

前縫合褶

尖角

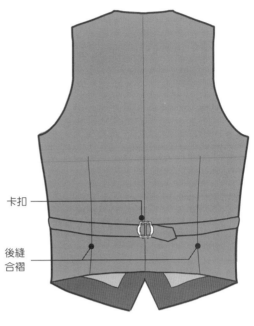

卡扣

後縫
合褶

範例圖示為 5 顆扣子扣上 5 顆的單排扣背心。穿著時扣到最後一顆扣子（依喜好也可解開）。

三件式西裝背心的後上身，多使用和外套裡襯相同的薄布料。卡扣為調整腰部鬆緊的金屬配件，也有許多種樣式。

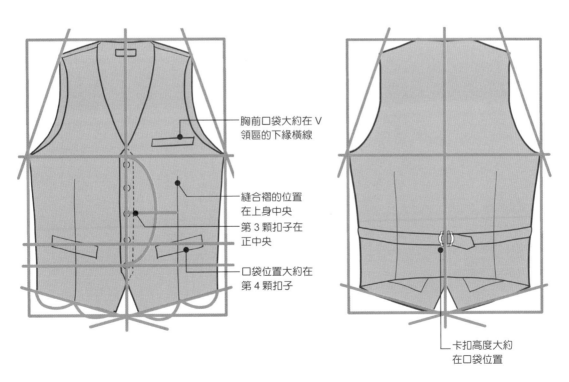

胸前口袋大約在 V
領區的下緣橫線

縫合褶的位置
在上身中央

第 3 顆扣子在
正中央

口袋位置大約在
第 4 顆扣子

卡扣高度大約
在口袋位置

實際設計各有不同，描繪插畫和漫畫時，V 領區下緣和手臂口（手臂伸出的位置）下緣畫在約等高的位置，就是一般背心的輪廓。

背心有各種設計，從單品挑選可以看出穿著人的品味。試著配合角色搭配看看。

⊙ 形狀不同的背心比較

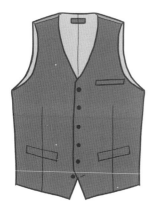
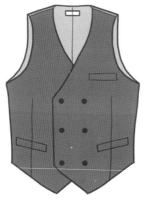
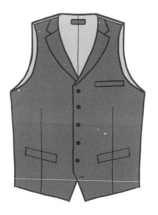
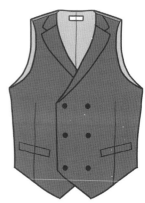

無領單排扣	**無領雙排扣**	**有領單排扣**	**有領雙排扣**
V 領區下面縱向 1 排扣子，是最一般的設計。	V 領區下面縱向 2 排扣子的設計。比單排扣款更顯穩重。	款式有和外套相似的衣領，也比無領款式更顯穩重。	最令人感到穩重的款式，古典又充滿威嚴，最適合穩重的男性角色。

無領單排扣的設計俐落，所以也很適合年輕族群。有領背心讓胸膛變厚實，是突顯男人味的單品。

POINT

講究領帶的描繪可提升品味

畫出領結下的酒窩（凹陷處），領帶不要過於扁平，稍微隆起，讓胸口呈現立體美感，散發充滿品味的紳士風範。

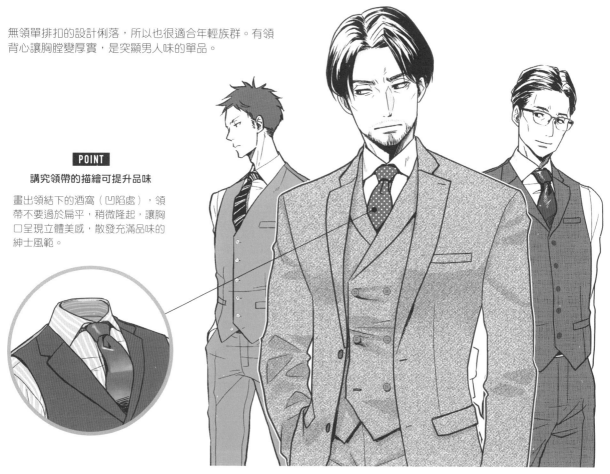

⊙ V 領區和外觀印象

基本上扣子數量越少，V 領區就越深（越寬）。扣子數量越多的背心或有附衣領的背心，V 領區越淺（越窄）。V 領區較淺且襯衫可見面積越小，給人越有品味的印象。

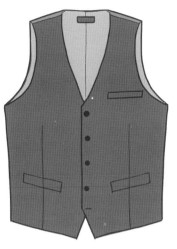

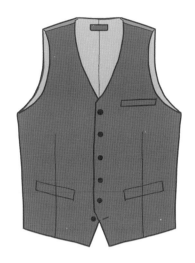

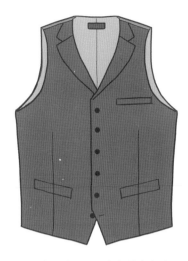

5 顆扣子扣 4 顆　　　　　6 顆扣子扣 5 顆　　　　　6 顆扣子扣 5 顆（有附衣領）

◀◀◀ V 領區深　　　　　　　　　　　　　　　　　　　V 領區淺 ▶▶▶

⊙ 卡扣的各種類型

調整腰圍的卡扣也有各種類型。背心合身時不需要調整，所以比較像是一種裝飾。

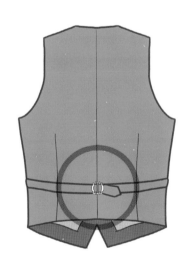
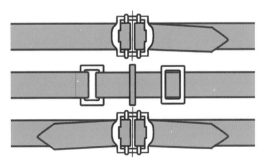

COLUMN　三件式西裝的定義和穿著

有三件式西裝之稱的西裝造型，外套、背心、褲子都用相同布料。搭配不同布料的背心（花式背心）會給人有點隨興的感覺。外套和背心穿搭時，基本上外套扣子全部解開（依職業不同，有的會全部扣起）。

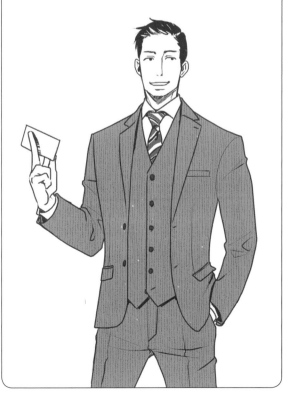

⊙ 其他變化款背心

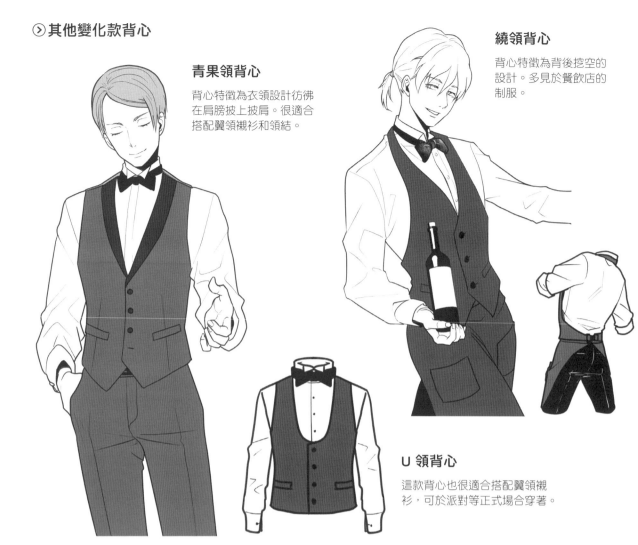

青果領背心

背心特徵為衣領設計彷彿在肩膀披上披肩。很適合搭配翼領襯衫和領結。

繞領背心

背心特徵為背後挖空的設計。多見於餐飲店的制服。

U 領背心

這款背心也很適合搭配翼領襯衫，可於派對等正式場合穿著。

COLUMN ## 商務背心和休閒背心的差異

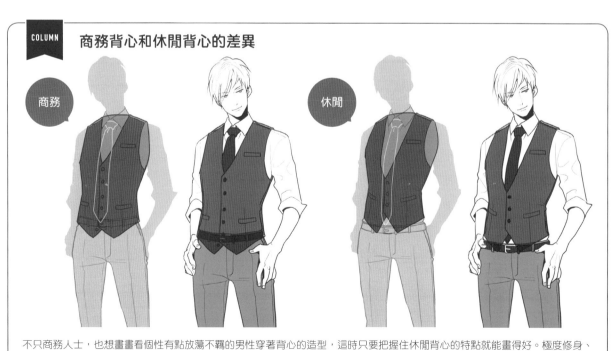

商務

休閒

不只商務人士，也想畫畫看個性有點放蕩不羈的男性穿著背心的造型，這時只要把握住休閒背心的特點就能畫得好。極度修身、V 領區很深、扣子數量少、領帶細、可看到皮帶等，只要加上這些特徵，就能有別於商務背心。

❯ 不自然時的確認重點

⊙**顯得老土時**　請比較看看下面穿著背心的人。左圖是不是有點老土不自然的感覺。該如何修改，才會像右圖一樣充滿時尚感呢？

✕
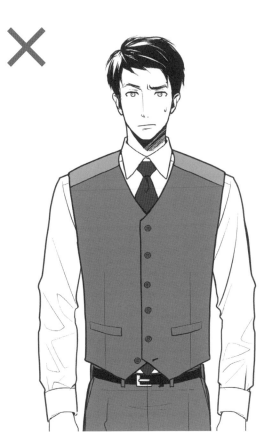

◯
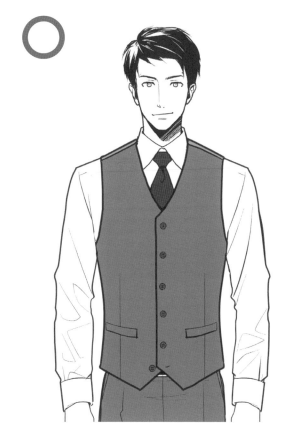

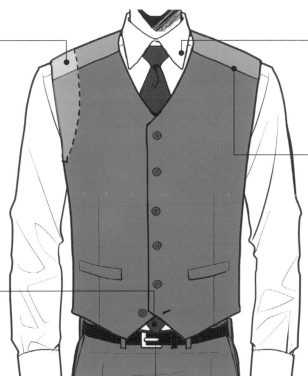

❶收窄肩膀布料的寬度

肩膀布料太寬時，會不夠俐落，給人老土的印象。記得要比襯衫肩膀更內側。

❷衣領收進背心中

襯衫衣領收在背心下面就能顯得俐落。

❸後上身不要過於前面

前上身和後上身的接合線大約與襯衫相同，不要太過於前面。

❹皮帶和領帶不要過於顯露

可以稍微顯露，但是皮帶和領帶露得太多會顯得衣服太小。

穿襯衫時

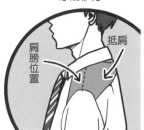

肩膀位置　抵肩

⊙ 看起來單薄、平面時

如果背心看起來單薄、平面，試試將軀幹簡略成方塊並畫出輪廓線。畫出在方塊穿上背心的圖示，就可以傳神表現身體的厚度。

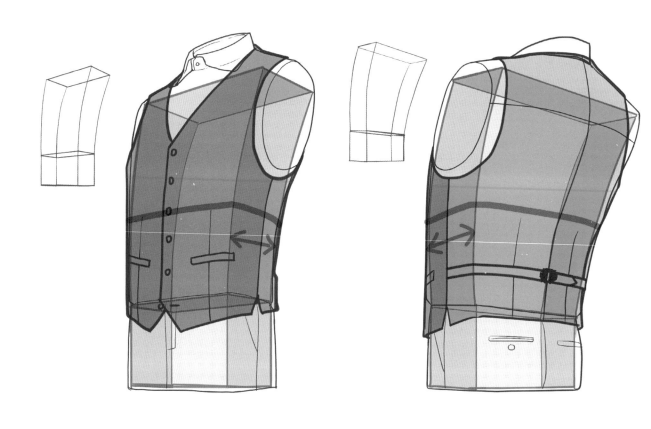

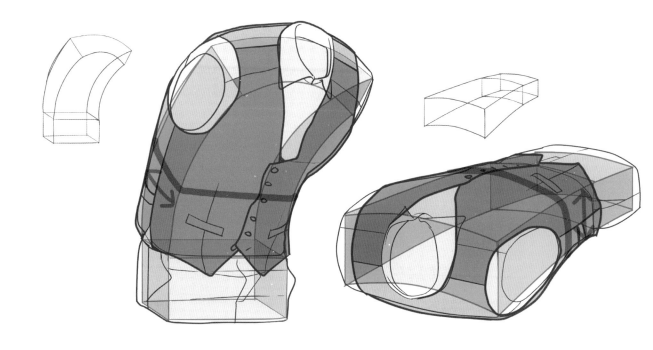

前傾時 V 領區會鬆垮、朝尖角斜降的線條，肩膀後面產生的縫隙等，講究這些小細節就能畫出更具魅力的背心樣貌。

長褲（西裝褲）

西裝的長褲也稱為西裝褲，為適合商務褲款的經典單品，特徵為腿部前面有稱為中央褶線的褶痕。材質為羊毛或羊毛混聚脂纖維，所以皺褶畫得少以示區別。

＞ 基本形狀和皺褶

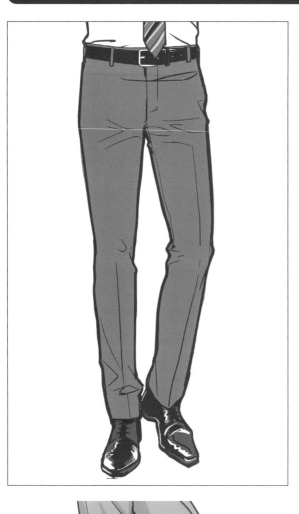

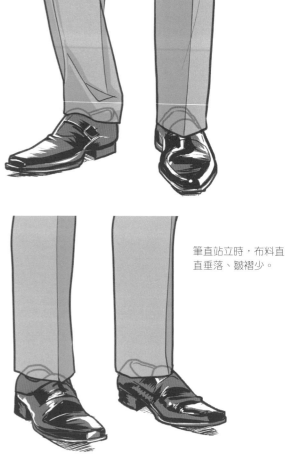

筆直站立時，布料直直垂落、皺褶少。

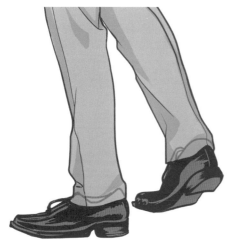

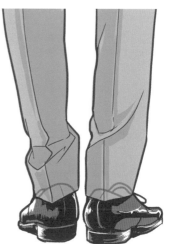

加上動作，布料彎曲，
產生皺褶。

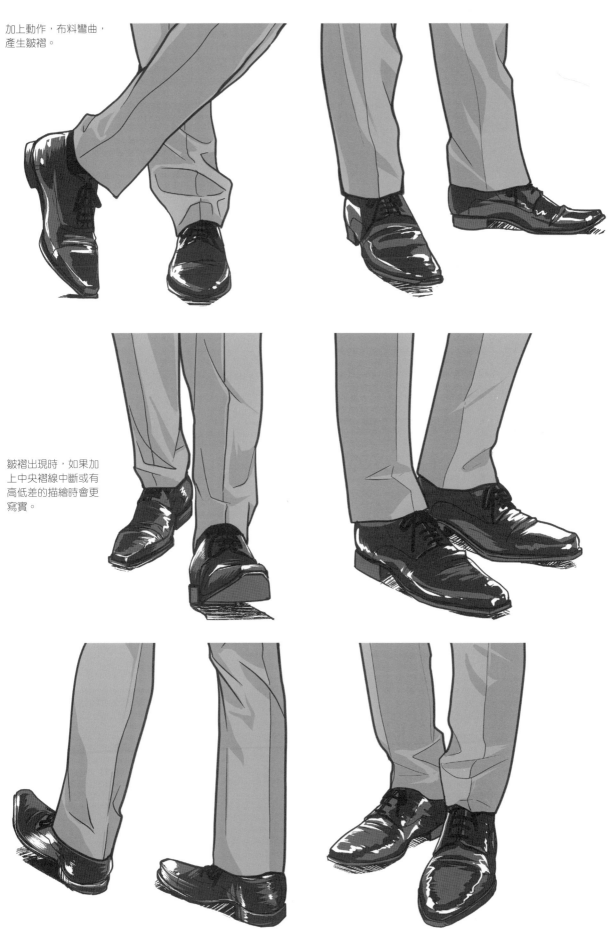

皺褶出現時，如果加
上中央褶線中斷或有
高低差的描繪時會更
寫實。

依長褲的形狀，會給人很大不同的外觀印象。試著挑選款式，襯托自己筆下的角色，也很有趣。

⊙ 寬度和褲襠的差異

修身長褲是很受年輕族群歡迎的單品。外表觀感會因褲襠的深淺受到極大的影響。長褲主流款式為腰圍加上打褶設計並留有鬆份，寬度適合標準到寬版。

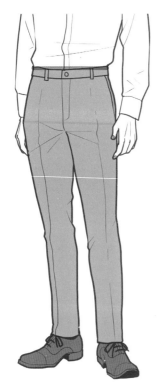
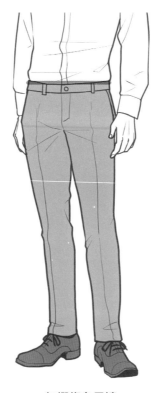
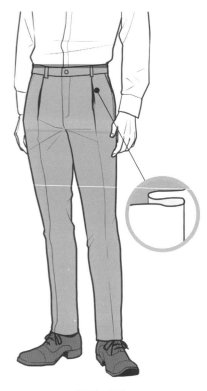

無褶修身長褲
（高腰）

褲襠較深的款式，縱向面積較寬，所以有腿長效果，很適合各種商務場合也是其特徵。

無褶修身長褲
（低腰）

褲襠較淺的款式，腰圍線條俐落，給人輕盈感。

單褶長褲

腰部打褶（褶痕）會使腰圍較寬鬆。多見於標準到寬版的長褲。

⊙ 長度的差異

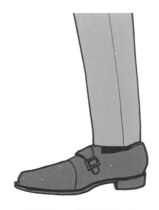
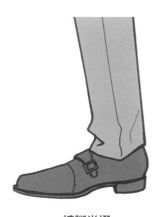
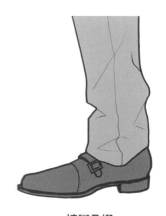

剛好長度（輕觸鞋面）

長度碰到鞋子並剛好遮住襪子。給人輕盈感，很適合修身的長褲。

褲腳半褶

長度蓋到鞋子，稍微摺到褲襬，會產生皺褶，適合修身到標準的長褲。

褲腳全褶

長度蓋到鞋子，摺到褲襬並產生皺褶，很適合標準到寬版的長褲。

> 口袋表現

一動作，長褲口袋部分會隆起。可能是很小的細節，但如果仔細描繪就能增加寫實感和立體感。

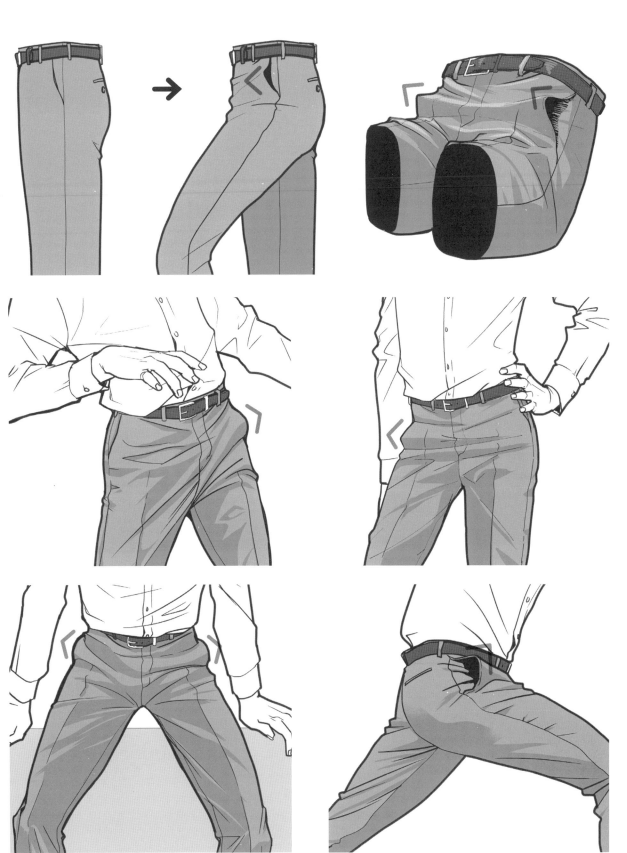

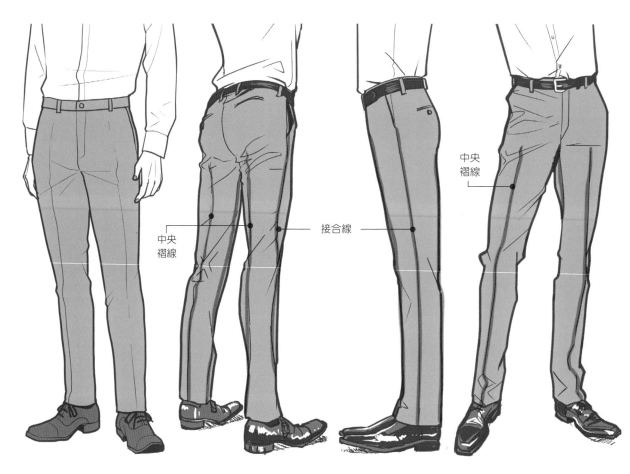

中央
褶線

接合線

中央
褶線

長褲中央褶線不只在前面,後面也有。接合線(縫線)不會中斷,但是中央褶線會在布料撐開時不見,或因為皺褶高低差而中斷。

COLUMN

依角色有可能出現寬垮的風格嗎?

穿太大的長褲時,會給人寬垮、老土的印象。即便是修身長褲,若長度過長,褲襬會出現很多皺褶,給人慵懶的印象。不論哪一種都不適合於商業場合,但是依角色喜好或講究,有可能出現這樣的風格。

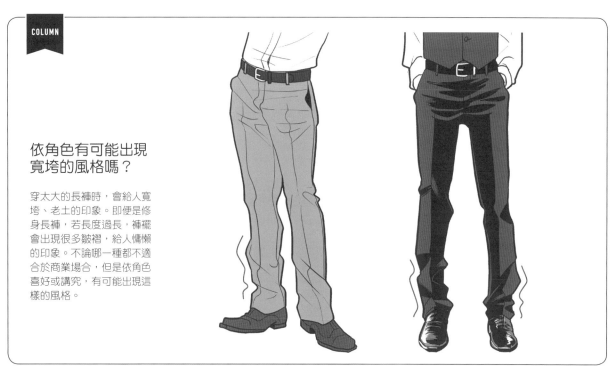

> 各種動作和姿勢

中央褶線部分為角色身體正面。坐著、盤腿時，褲襬上提可看到襪子。

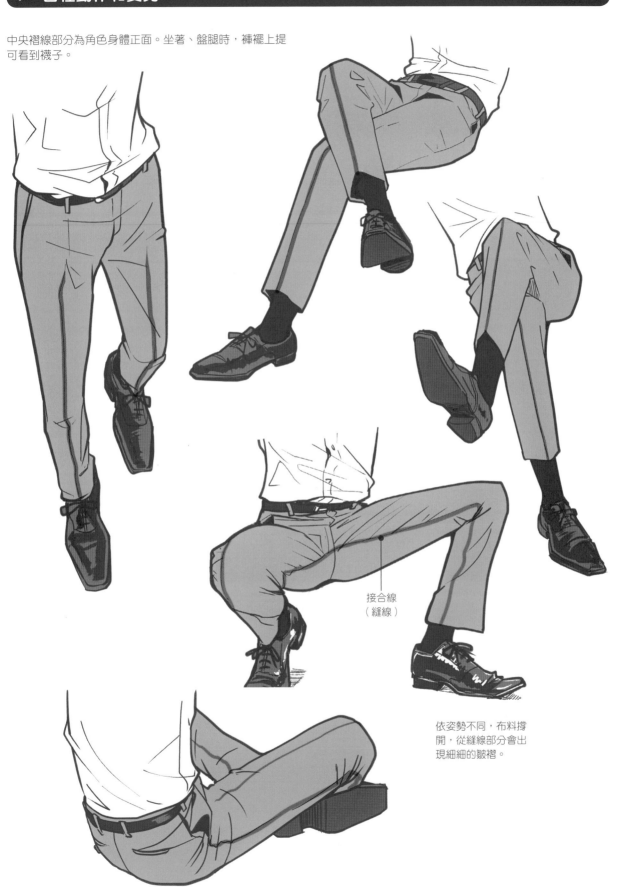

接合線
（縫線）

依姿勢不同，布料撐開，從縫線部分會出現細細的皺褶。

CHAPTER **2**　長褲（西裝褲）

119

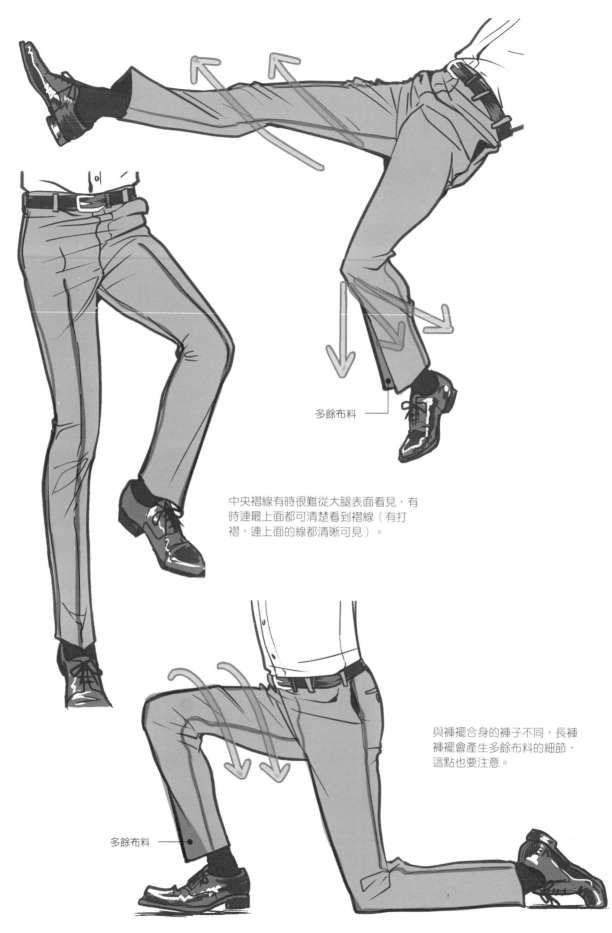

多餘布料

中央褶線有時很難從大腿表面看見，有
時連最上面都可清楚看到褶線（有打
褶，連上面的線都清晰可見）。

與褲襬合身的褲子不同，長褲
褲襬會產生多餘布料的細節，
這點也要注意。

多餘布料

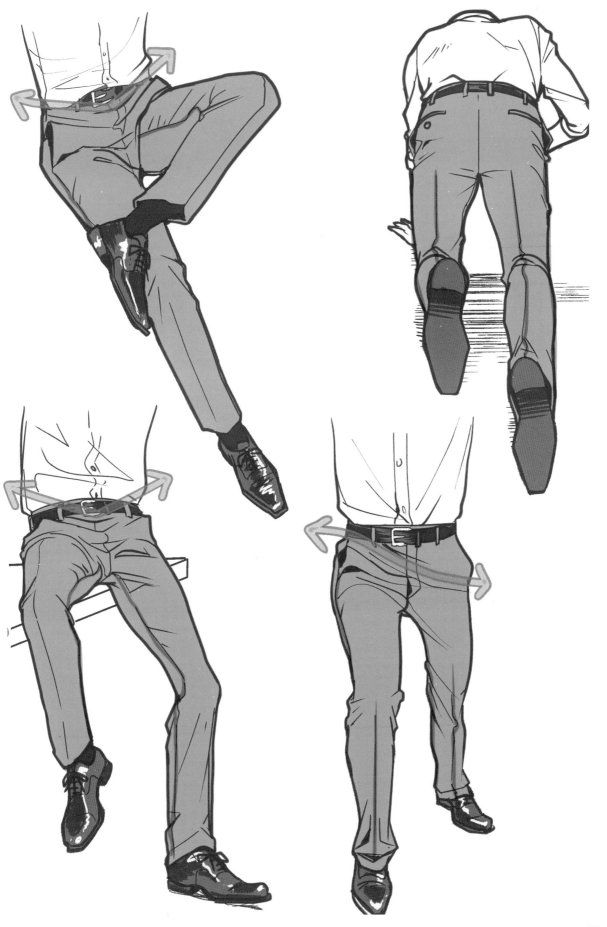

商務鞋

商務場合穿皮鞋是一般禮儀。依種類分成適合正式（婚喪喜慶等場合）或適合休閒場合的規則，只要簡單掌握就能依場合描繪區分出來。

＞ 商務鞋的基本

⊙ 經典鞋款

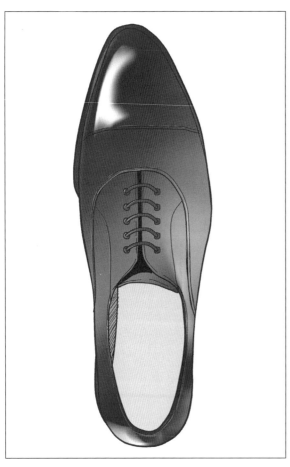

一字形鞋款

鞋面有一條筆直縫線的鞋款，鞋子散發莊重、格調高的氛圍。不論正式或一般商務場合都很適合。

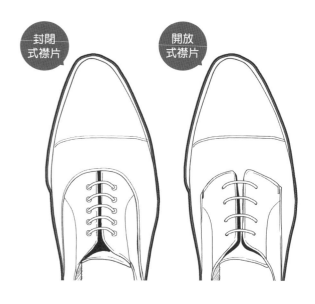

孟克鞋款

這原是修道士（僧侶）穿的鞋子，鞋帶設計有固定扣環（金屬配件）。扣環為裝飾，頗具玩心。

素面鞋款

鞋面沒有縫線、裝飾，鞋款簡約。不像一字形鞋款那麼充滿格調，為商務場合的經典鞋款。

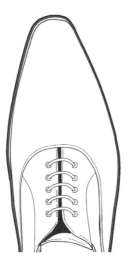

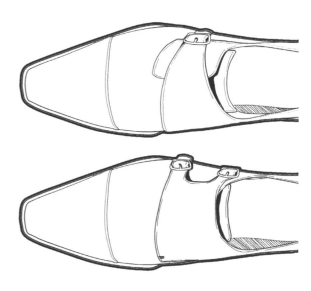

▶ 腳尖形狀

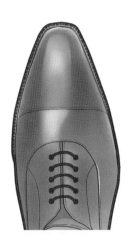
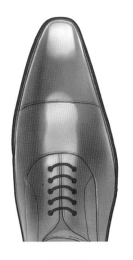

圓頭鞋

腳尖為帶圓弧感的形狀。最標準的設計，很難受到流行的影響。如果不知道要畫哪一種腳尖，不要猶豫，建議畫這一款。

方頭鞋

腳尖為方形。常見於義大利製的商務鞋，設計時尚。

尖頭鞋

腳尖細長，設計性感時尚。但是一般而言，太長又太尖的款式不適合商務場合。

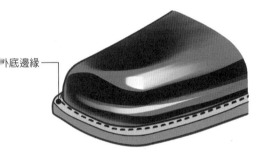

▶ 外底邊緣的細節

從鞋子正上方看時，前面外緣稍微突出的部分稱為外底邊緣。外底邊緣的細節也有各種樣式，這裏只介紹部分範例。

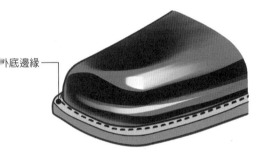

外底邊緣

平沿條

鞋面（腳背皮革部分）和外面鞋底（鞋底）之間，平縫上一片稱為沿條的細皮革。這是最一般的細節設計。

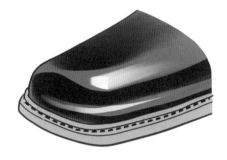

高沿條

鞋面和外面鞋底之間，縫上隆起形狀的沿條，雨水難以滲入鞋中，看起來較穩重。

▶ 鞋帶孔數

商務鞋的鞋帶不交叉，經典穿法為「平行」「單一」。鞋帶孔數一般為 4～5 孔（一邊）。但是也有襟片較短的「V-Front」等，鞋帶孔數較少的款式。

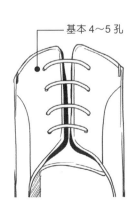

基本 4～5 孔

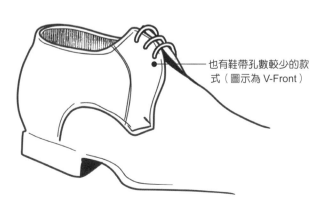

也有鞋帶孔數較少的款式（圖示為 V-Front）

◉ 配合場合選擇

商務鞋要選穿適合場合的款式才有禮貌。描繪漫畫和插畫的特定場合時，講究選鞋可提升寫實感。

正式　　　　　　　　　　　　　　　　　　　　　　　　　　　　休閒

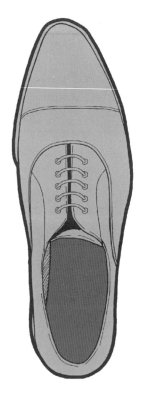

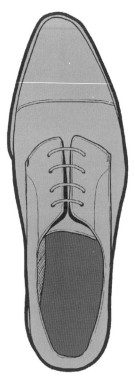

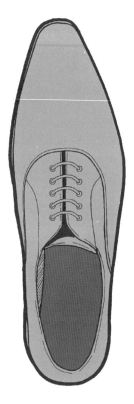

一字形鞋款
（封閉式襟片）

格調最高的商務鞋。因為是封閉式襟片，讓人覺得很有品味，適合婚喪喜慶、典禮這些須講究排場的場合。

一字形鞋款
（開放式襟片）

因為是開放式襟片，穿脫方便為其特徵。正式場合也好，一般商務場合也好，都適合穿搭。

素面鞋款

標準商務鞋。次於一字形鞋款的正式鞋，也可穿於一般商務場合中。襟片也有分封閉式和開放式，封閉式的更為正式。

孟克鞋款

稍微偏休閒的商務鞋。如果是在一般的商務場合，穿這種款式即可。

如果想更講究符合角色個性選鞋時，也可試試選擇接下來的各種類型。不論哪一種都不適合正式場合，但可於一般商務場合穿著。

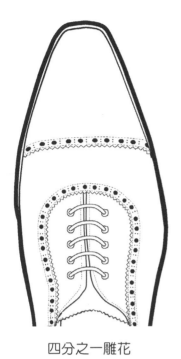

四分之一雕花

鞋子有橫向一字形的裝飾孔（雕花），和一字形鞋款與素面鞋款等相比，更具裝飾性。

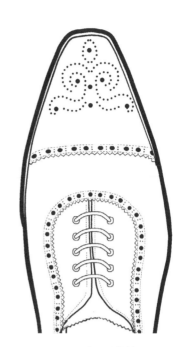

四分之三雕花

鞋子有橫向一字形的裝飾孔，腳尖等還加以裝飾。比四分之一雕花更具裝飾性。

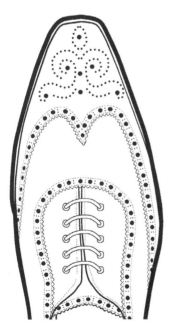

翼紋（全雕花）

鞋子腳尖有 W 字形的裝飾孔，其他部分也施以各種裝飾。在雕花鞋中裝飾最華麗，在商務鞋中也偏休閒款。

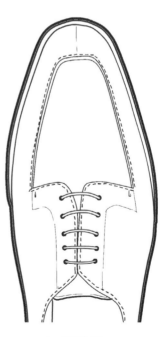

U 型縫線

鞋子腳尖設計為 U 字形，給人充滿活力的感覺，是商務和休閒兩者皆適合的鞋款。

⊙鞋底

高低差

1

畫一個十字。直線稍微往內側彎曲。

2

分成鞋子前面、中心、腳跟3部分畫出，並將其連接成形。

3

內側不會踩到地，所以中心明顯內凹，外緣以和緩線條為基礎，調整形狀。

4

從鞋底來看，可稍微看到側邊鞋面（皮革部分），所以要加畫出這個細節，用黑色突顯出腳跟的高低差。

⊙上面角度的圖示

約2.5

約3

1

1

約1.5

1

實際鞋子依設計有各種部件比例，不過描繪插畫時，參考上面的比例畫輪廓線，就能輕鬆描繪。

2

依照腳的形狀，畫出鞋子外面的形狀。大拇指的根部突出，從小指到腳跟的線條平緩。

3

加上鞋帶等細節。通過鞋子中心的線條稍微向內側彎曲。鞋子前面可以看到外底邊緣，所以不要忘記加上這個細節。

⊙ 側面和斜面（外側）

1

以前面、中間、後面 3 個方塊勾勒形狀。先畫出中間方塊的鞋帶輪廓線。

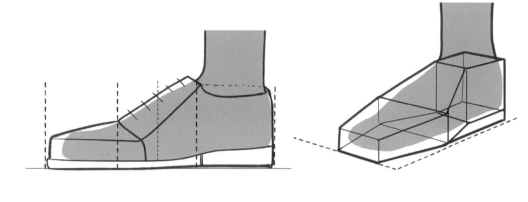

2

將方塊修圓，畫出鞋子的輪廓。斜面圖中，可先畫出鞋子踩踏的地面。

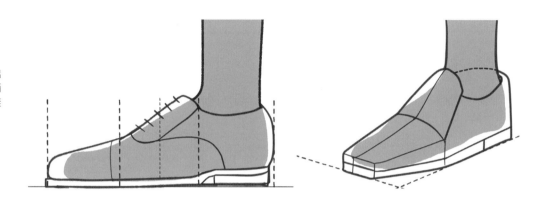

3

腳尖稍微翹起。若畫得太翹，鞋子看起來像太舊而翹起，所以稍微翹起就可以了。

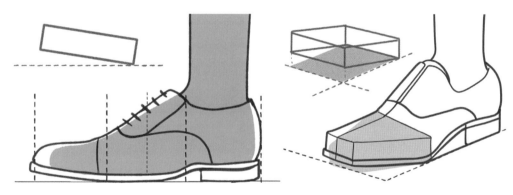

4

描繪鞋帶和襟片等細節。鞋子下面加上陰影會更有立體感。

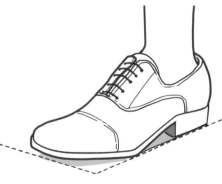

⊙ 斜面（內側）和後面

1

分 3 個方塊勾勒形狀。

2

依照方塊的輪廓線，描繪鞋子輪廓。先畫出地面的導引線，注意鞋子不要離開地面。鞋子前端先不用整形。

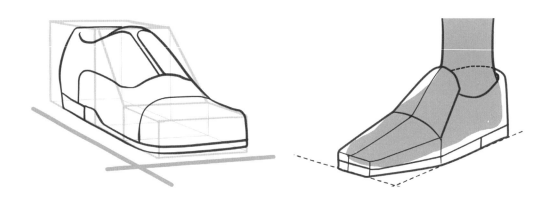

3

腳尖稍微翹起。在這個階段仔細調整腳尖形狀。

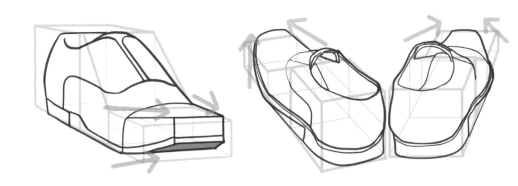

4

加上鞋帶等細節即完成。中途若無法掌握形狀，建議先畫簡略圖，在腦中構想一下。

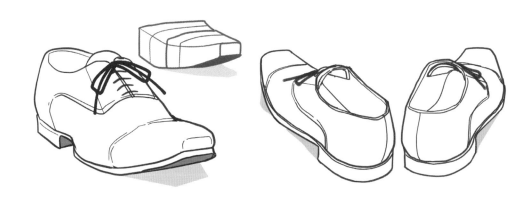

＞ 各種動作和姿勢

隨角色動作，鞋子時而變形，時而可看到鞋面或鞋底，所以有時可能讓人感到有點複雜。描繪時若感到困惑，可簡略描繪成箱子或只先描繪鞋底，就能輕易掌握。

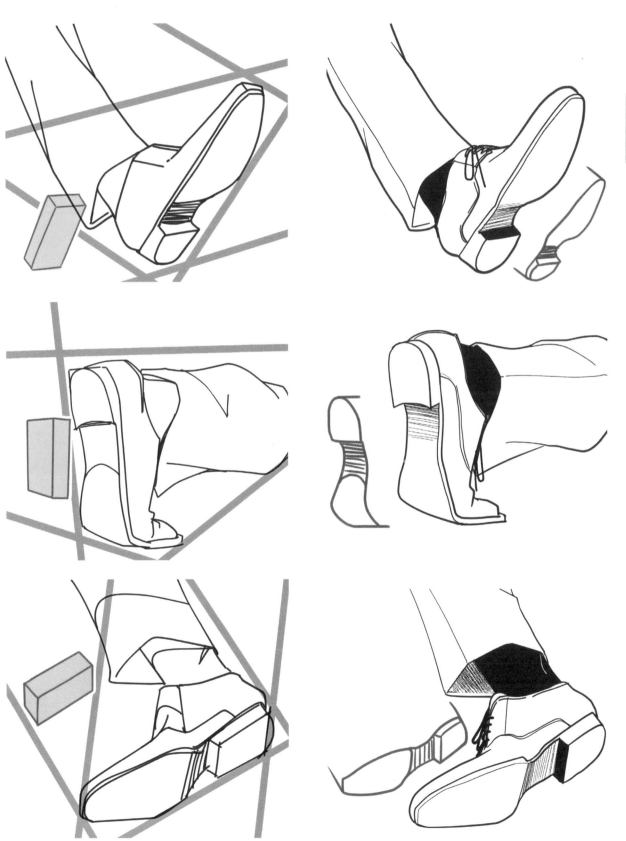

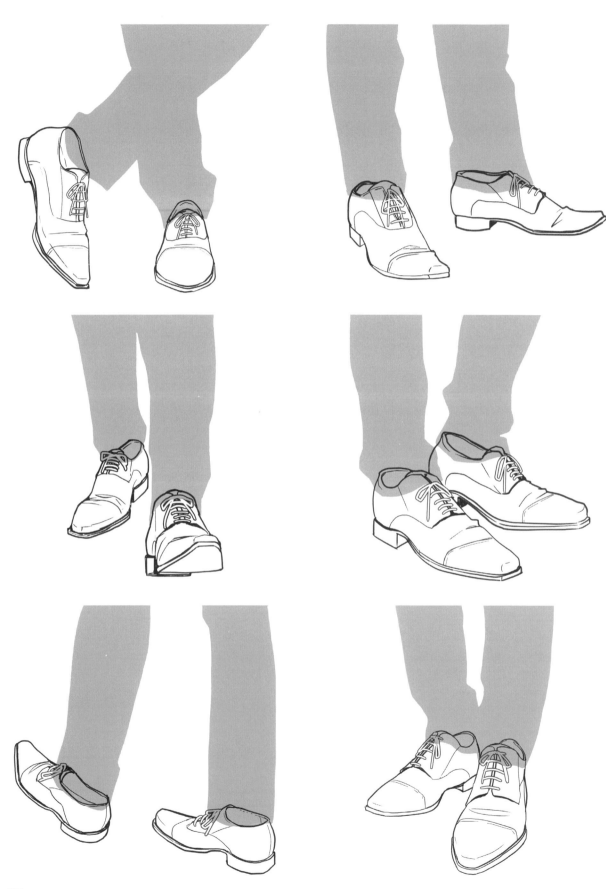

適合角色的選擇

這裡讓大家看看為角色挑選適合鞋款的範例。例如開放式襟片的鞋子穿脫方便，所以適合業務員的角色。孟克鞋款有金屬裝飾配件，很適合講求時尚的成熟角色。

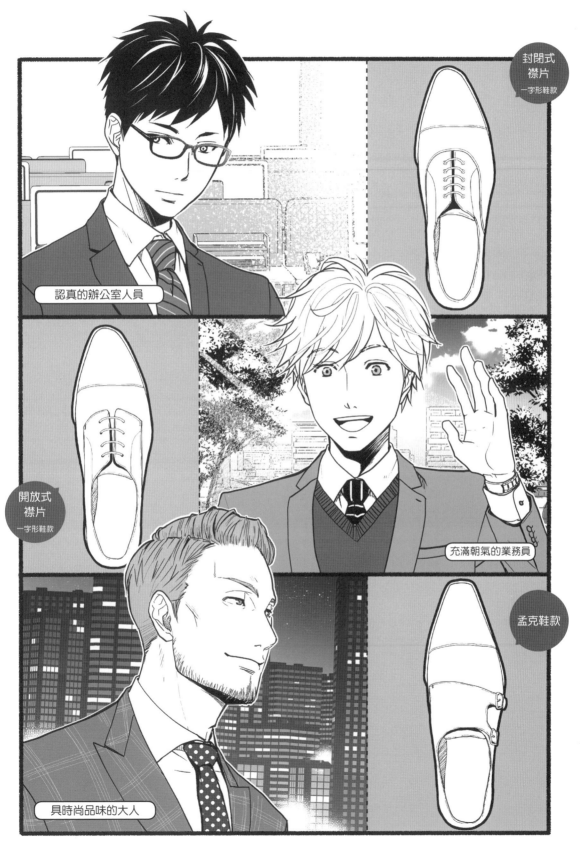

封閉式
襟片
一字形鞋款

認真的辦公室人員

開放式
襟片
一字形鞋款

充滿朝氣的業務員

孟克鞋款

具時尚品味的大人

女性商務穿著

女性商務穿著與男性的畫法不同,尤其要先學會與男性不同的部分,才有助於區別描繪出男性和女性。

＞ 基本外套和套衫

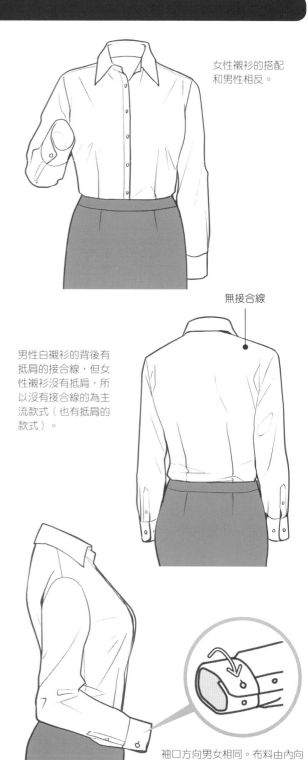

女性襯衫的搭配和男性相反。

無接合線

男性白襯衫的背後有抵肩的接合線,但女性襯衫沒有抵肩,所以沒有接合線的為主流款式(也有抵肩的款式)。

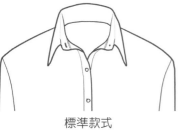

標準款式

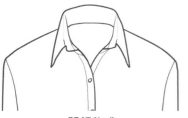

開領款式

領口部分,女性不用打領帶,所以胸口呈現多種造型,有的解開最上面的扣子,有的選擇脖子到胸口敞開的開領款式。

袖口方向男女相同。布料由內向外重疊,用扣子固定。

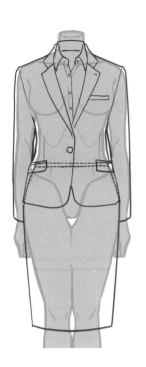
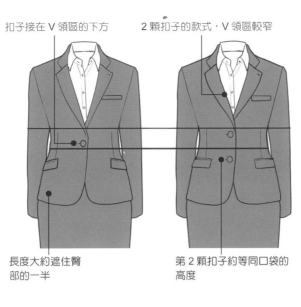

扣子接在 V 領區的下方

2 顆扣子的款式，V 領區較窄

長度大約遮住臀部的一半

第 2 顆扣子約等同口袋的高度

女性外套 1 顆扣子和 2 顆扣子為現在的主流款式。第 1 顆扣子就接在 V 領區的下方。2 顆扣子的款式，第 2 顆扣子約等同口袋的高度（約骨盆位置），只要記得這些就能輕鬆描繪。

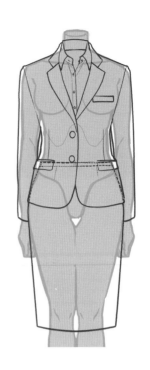

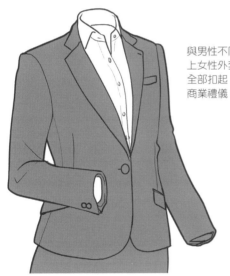

與男性不同，基本上女性外套的扣子全部扣起，才符合商業禮儀。

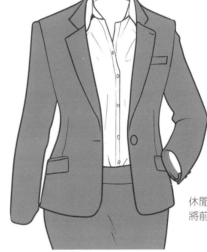

休閒穿搭時，有時會將前面打開。

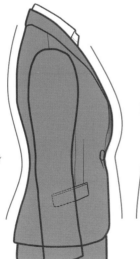

設計精良的外套，會呈現貼合女性身體的流暢線條。

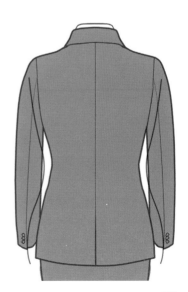

腰部也會呈現流暢的內凹線條。

> 男性和女性的差異

男女性的商務穿著在設計上有所不同，商業禮儀上也不同。注重原創的插畫和漫畫並不一定要依循實際禮儀描繪，不過想寫實描繪時這些將有所幫助。

男性上身扣起呈 y 字

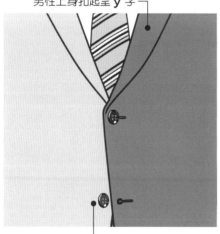

女性上身扣起呈反向 y 字

男性 2 顆扣子的西裝外套，下面扣子解開

女性西裝外套扣子全部扣起

現在男性西裝，多為最下面扣子解開更為帥氣的設計（也有例外）。如果將 2 顆扣子西裝的下面扣子解開是可以的。3 顆扣子的西裝，也有上面 2 顆扣起（扣 2 顆），或只扣中間（扣 1 顆）的形式。

女性襯衫或外套的上身穿搭與男性相反。外套全部扣起為基本的商業禮儀。連坐椅子時也扣起坐下。

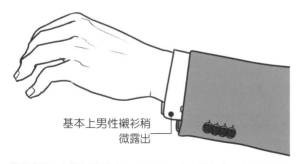

基本上男性襯衫稍微露出

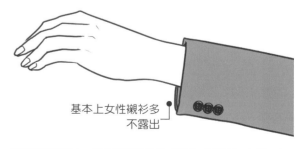

基本上女性襯衫多不露出

從外套袖子起襯衫約露出 1～2 公分是基本的商業禮儀（但是也有例外，如清涼商務穿著短袖襯衫時等）。

國際商業禮儀中，男女性都要從袖口露出一點襯衫。但是，女性裡面多搭配無袖、七分袖的襯衫等，穿搭時大多不會露出襯衫。即使描繪成沒有露出的樣子，也不算畫錯。

＞ 包鞋的畫法

搭配女性商務穿著的經典款鞋子，為腳背露出的皮鞋「包鞋」。腳跟（鞋跟）的高度會影響外觀感覺。

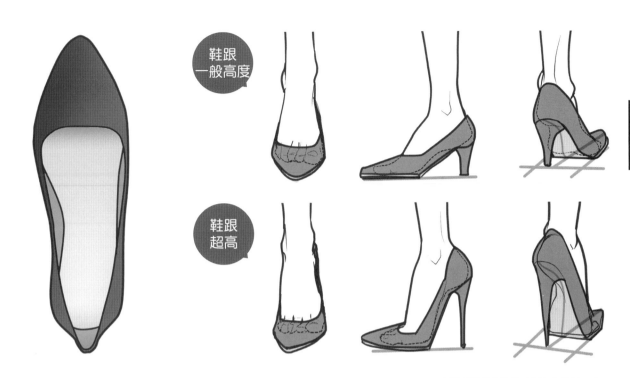

描繪包鞋的技巧在於，畫出與地面接觸的輪廓線。腳尖和鞋跟接觸地面時完全在同一平面，只要確認這點就能畫好（行走姿勢時，有時腳跟會抬起）。

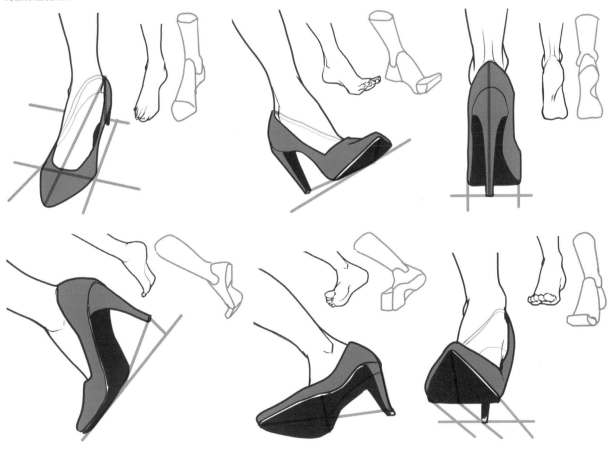

窄裙形狀一如其名，動作時會產生緊繃的皺褶。試試掌握腿部大動作時的形狀和皺褶變化。

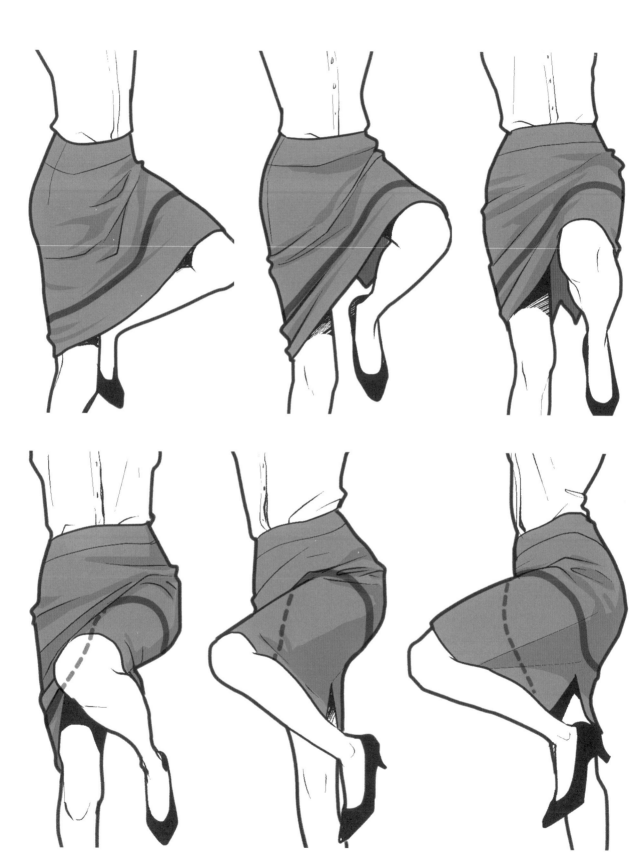

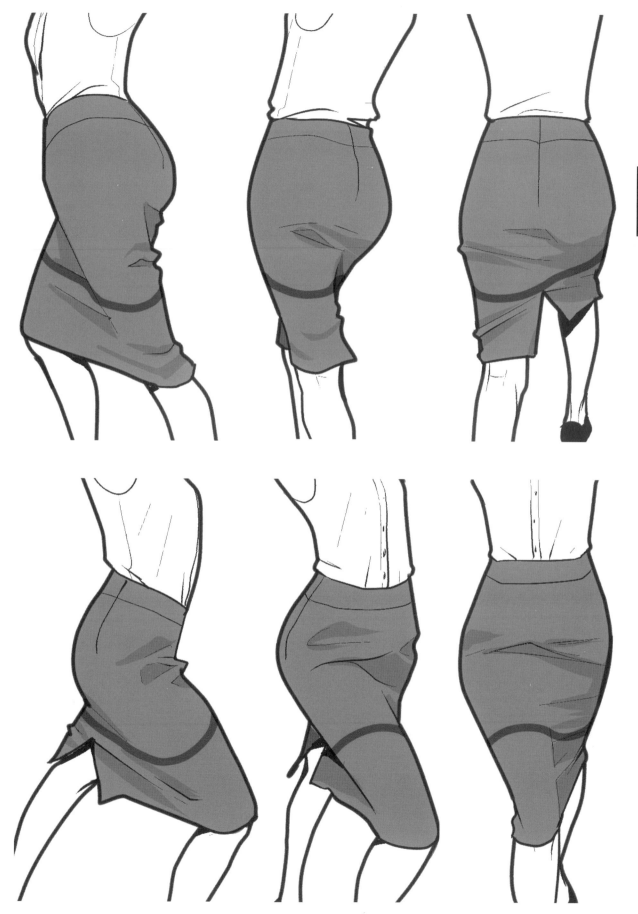

商務穿著給人硬挺的印象，描繪出突顯腰部內凹或身體曲線的姿勢，更能表現女性魅力。

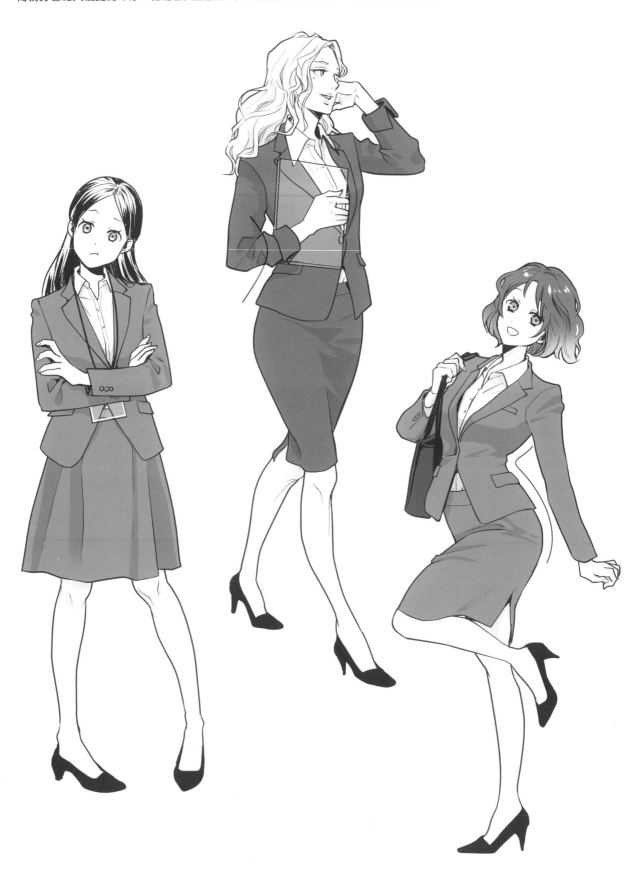

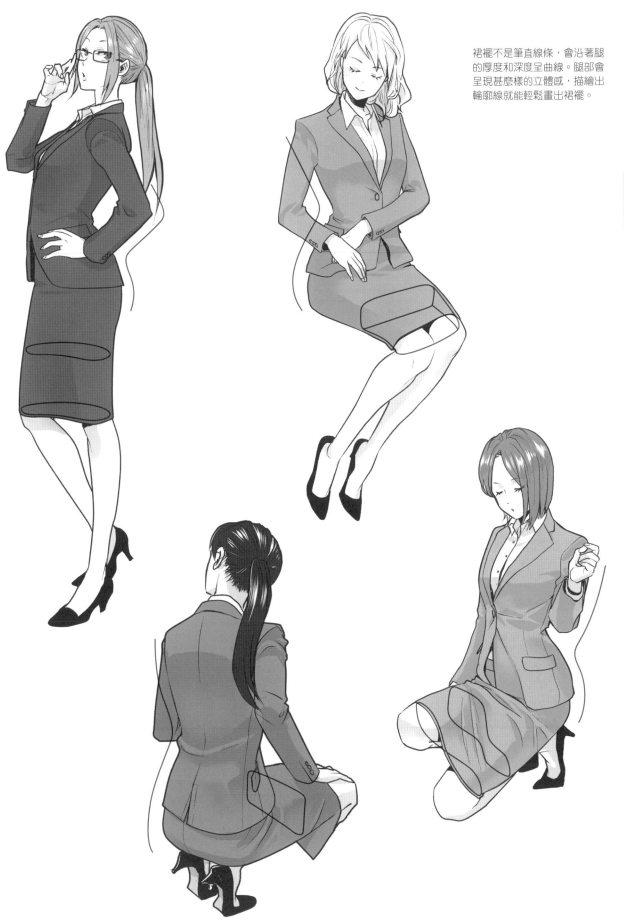

裙襬不是筆直線條,會沿著腿的厚度和深度呈曲線。腿部會呈現甚麼樣的立體感,描繪出輪廓線就能輕鬆畫出裙襬。

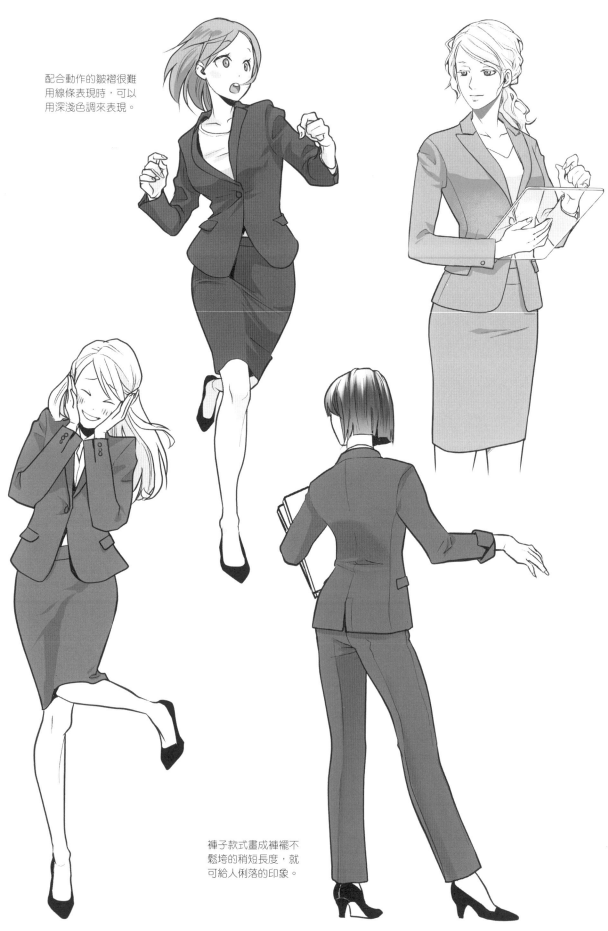

配合動作的皺褶很難
用線條表現時,可以
用深淺色調來表現。

褲子款式畫成褲襬不
鬆垮的稍短長度,就
可給人俐落的印象。

CHAPTER

學校制服

★　★　★

如果描繪校園漫畫，絕對少不了學校制服。近年西裝制服漸成趨勢，不過這邊解說的
是代表學生的經典立領學生制服和水手服。不論哪一款，領口設計都頗具特色，只要
知道結構就能輕易掌握形狀。

男學生制服（立領制服）

立領款學生制服可說是男學生的經典造型。設計很像西裝，但是領口形狀不同，穿搭就不同，若能描繪區分就能展現學生的風格。

> 基本形狀和皺褶

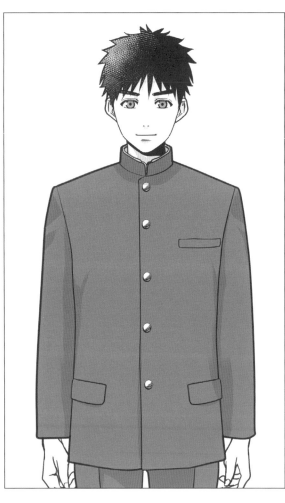

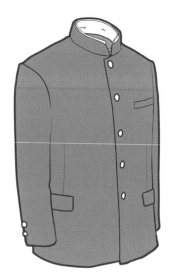

立領制服前面基本有5顆扣子，和西裝不同，包括最後一顆，全部扣子都要扣上。

雖然每所學校不同，但是常見的立領制服多為無切口的不開叉款式。

袖子基本有2顆扣子，不過依學校不同，也有只有一顆或完全沒有扣子的款式。

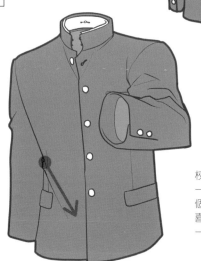

校規多規定要扣到最上面一顆的扣子，但是依學生個性不同，有人穿著時，喜歡解開立領的鉤扣或第一顆扣子。

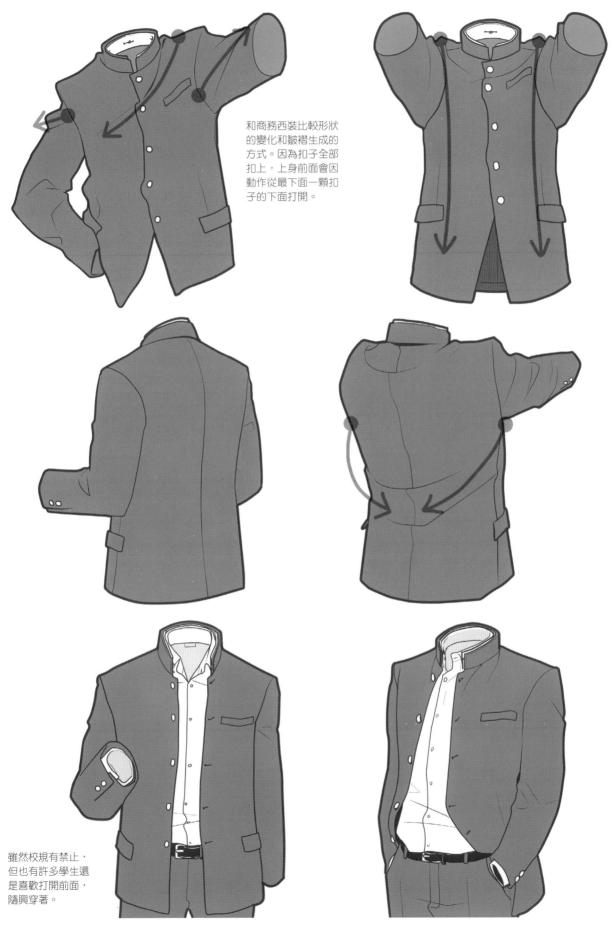

和商務西裝比較形狀
的變化和皺褶生成的
方式。因為扣子全部
扣上，上身前面會因
動作從最下面一顆扣
子的下面打開。

雖然校規有禁止，
但也有許多學生還
是喜歡打開前面，
隨興穿著。

> 夏天的襯衫造型

冬天穿著立領學生制服的學校，夏天多穿著襯衫造型。學校多規定要將襯衫衣襬紮入褲子內，但學生有時也會露出衣襬。

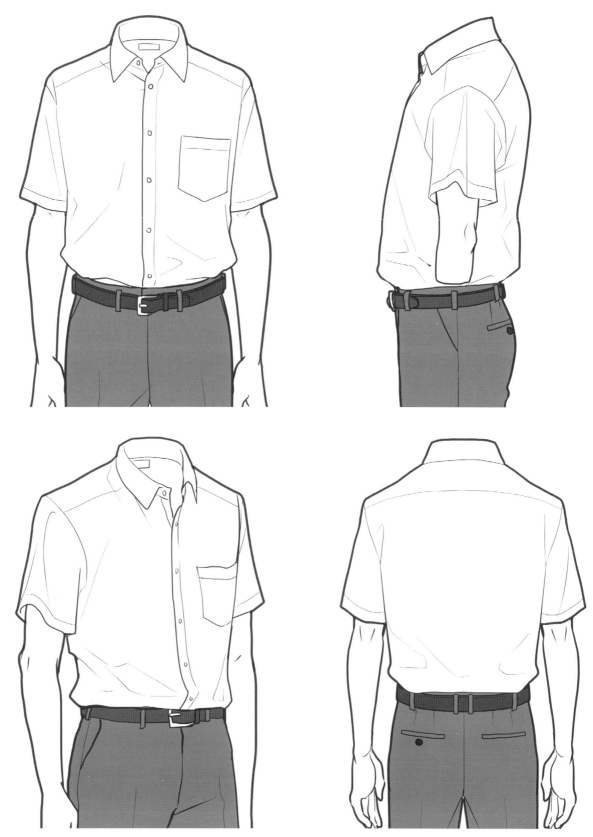

立領是用一條細長布料圈起覆蓋脖圍的結構。肩線和衣領下面的線對齊為佳。

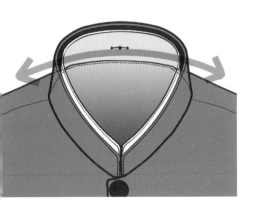 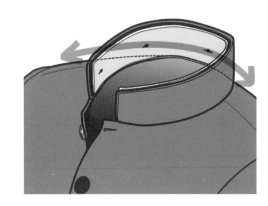

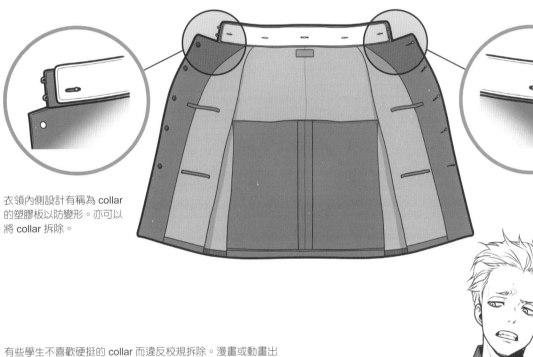

衣領內側設計有稱為 collar
的塑膠板以防變形。亦可以
將 collar 拆除。

有些學生不喜歡硬挺的 collar 而違反校規拆除。漫畫或動畫出
現的不良學生多為無 collar。另外，最近有一種 round collar
也相當普遍，就是不加上白色板子，而是在內側加上裡襯。

無 collar round collar

白色緄邊

因為立領制服多為黑色布料，皺褶畫法更需要下功夫。藉由將布料塗灰、陰影的堆疊部分塗黑來表現皺褶，就能呈現立體感。

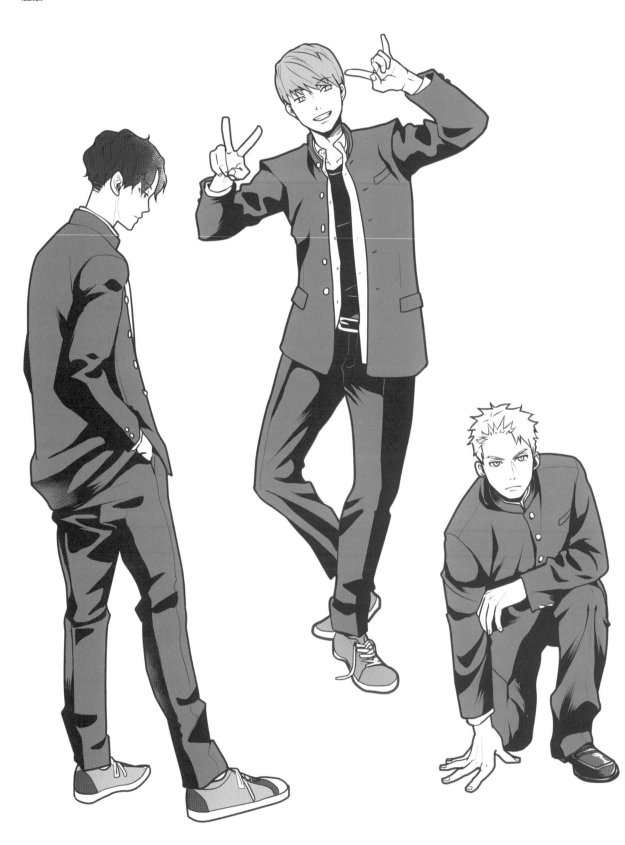

水手服

水手服原本是海軍制服,特色是大片的衣領形狀。讓我們一起來搭配看似難畫的百褶裙!

> 基本形狀和皺褶

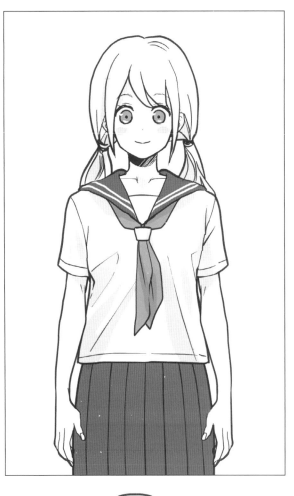

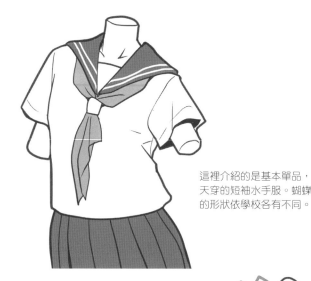

這裡介紹的是基本單品,夏穿的短袖水手服。蝴蝶結的形狀依學校各有不同。

手臂上舉,以胸部為起點產生皺褶,上身上提。

雙臂舉起,衣領稍微往中央集中。

稍微上提

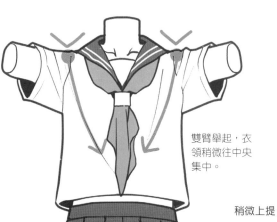

一般的水手服,胸部下面並不貼合,布料直直垂落。衣襬前面也會微微上提。

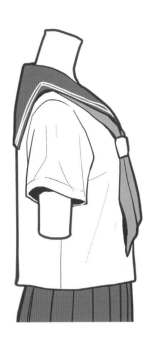

水手服的特徵是大片
衣領從肩膀前面一直
覆蓋到後面。

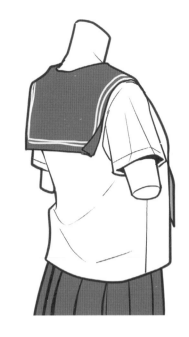

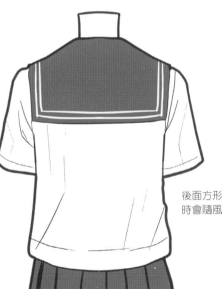

後面方形衣領有
時會隨風翻飛。

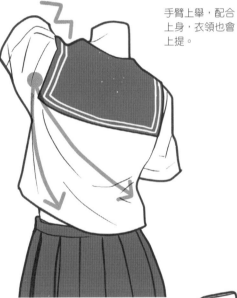

手臂上舉，配合
上身，衣領也會
上提。

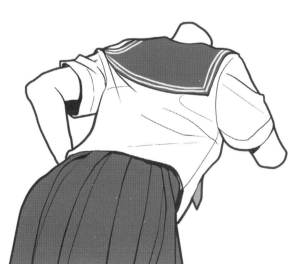

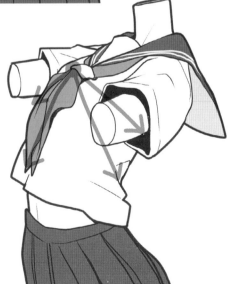

水手服的大衣領和上身為不同布料，後面方形部分會翻飛。讓我們來比較一般狀態和完全翻飛的狀態，就能輕易掌握其結構。

一般狀態	翻飛狀態

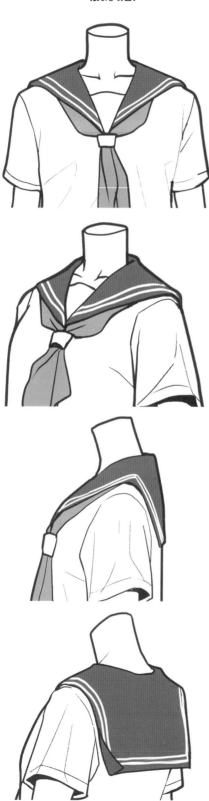 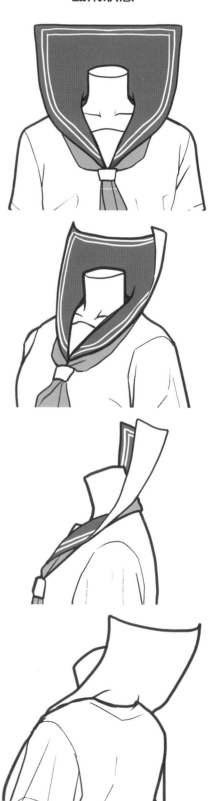

以透視圖來看，如下圖。動態插畫時，可試著加上衣領後面翻飛的樣子。

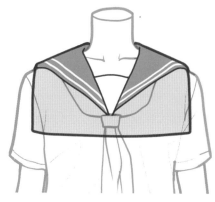

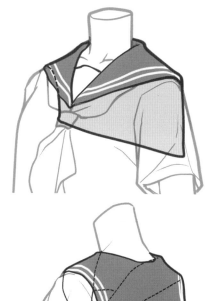

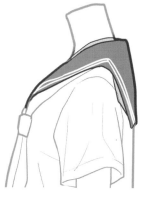

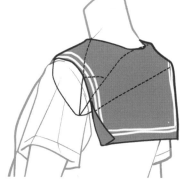

COLUMN **水手服的各種設計**

水手服的設計因學校而異，除了前面有加上圍巾的款式外，也有加上蝴蝶結的款式。拉鍊也分成側開款式和前開款式等。

圍巾款

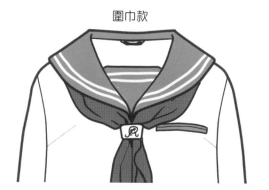

蝴蝶結款

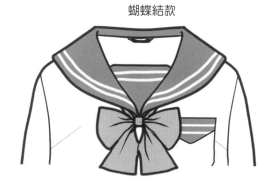

拉鍊側開款

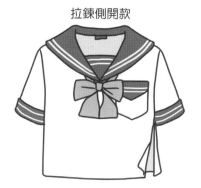

拉鍊前開款

從水手服正面開始描繪，若感覺「怎麼好像缺乏立體感」、「看起來太貼身體」，請確認看看以下重點。

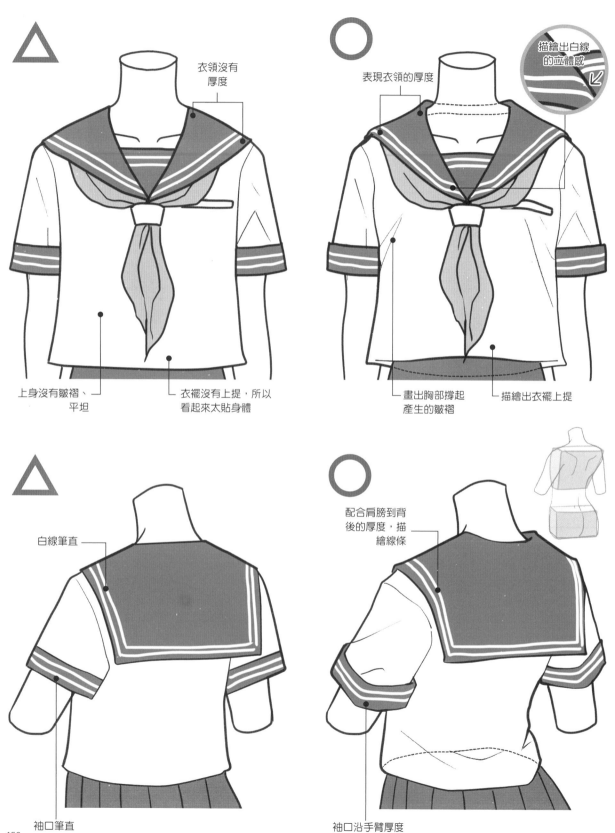

衣領沒有厚度

表現衣領的厚度

描繪出白線的立體感

上身沒有皺褶、平坦

衣襬沒有上提，所以看起來太貼身體

畫出胸部撐起產生的皺褶

描繪出衣襬上提

白線筆直

配合肩膀到背後的厚度，描繪線條

袖口筆直

袖口沿手臂厚度

從標準角度觀看後面的姿勢，乍看平坦，其實袖子會產生弧度。裙子的褶痕不是用直線描繪，而是要配合臀部的形狀弧線描繪，就能表現出立體感。

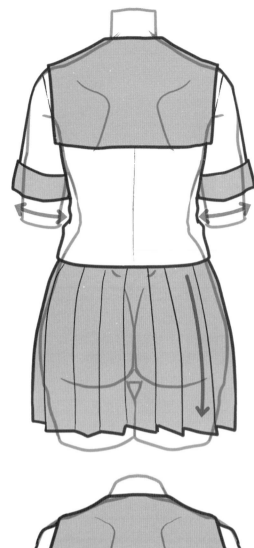

俯瞰（往下看）的角度，袖子、上身和裙襬呈往下的弧線。

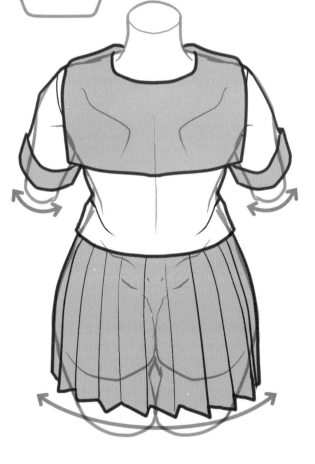

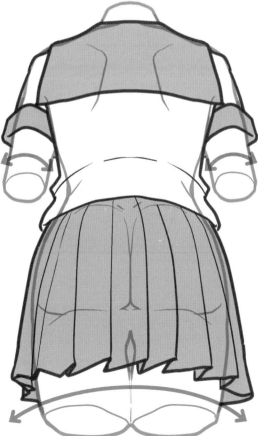

仰視（往上看）的角度，袖子、上身和裙襬呈往上的弧線。

長袖的各種類型

漫畫和動畫中,有的角色會長年穿著制服。描繪區分出夏季制服和冬季制服就能表現季節感。圖示為冬季穿著長袖款的水手服。依學校不同,也有學校有夏季制服和冬季制服穿的水手服(春季和秋季的制服)。

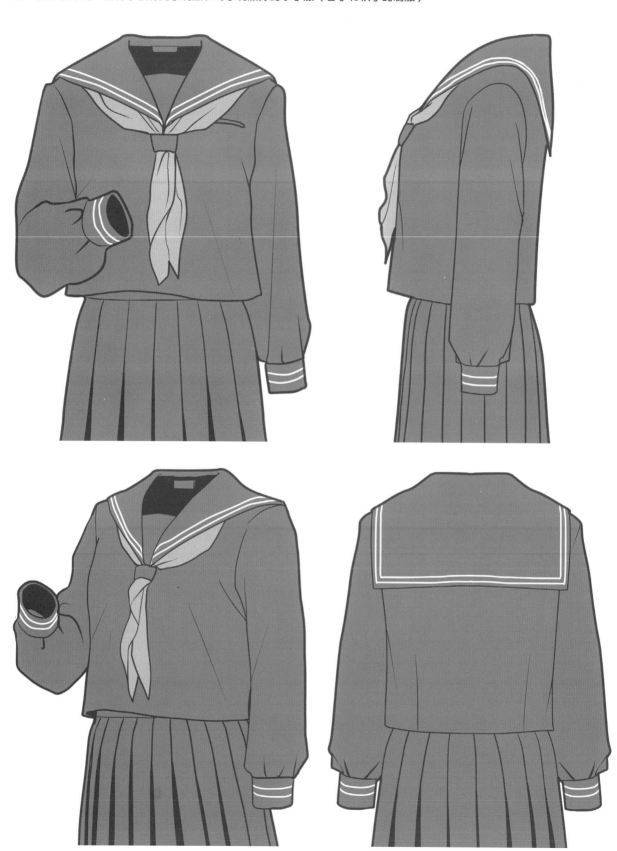

百褶裙的結構

常聽到大家表示百褶裙的褶襉「很難畫」，只要大家掌握結構就能輕鬆描繪。

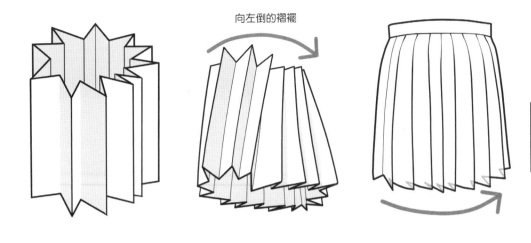

一般百褶裙稱之為「車輪褶」，從上面看時，褶襉的褶痕呈反時鐘製成。

向左倒的褶襉

角色一動，百褶裙的褶襉展開。展開時裙襉會出現鋸齒狀間隔。

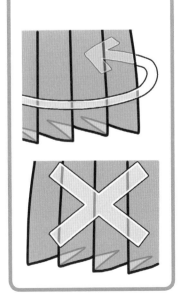

POINT

後面姿勢的褶襉方向不變

一般車輪褶的裙子，褶襉方向為反時鐘。當姿勢轉到後面時亦同。數位描繪時，要留意是否不小心反轉直接描繪。

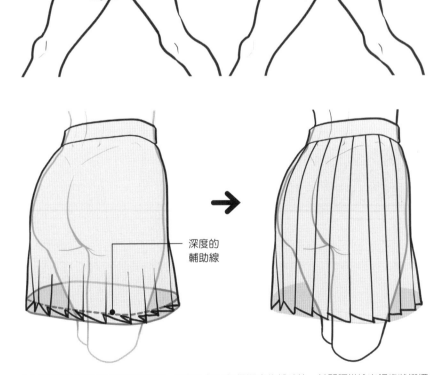

深度的輔助線

先以沒有褶襉的形狀畫出輪廓線，再加上標示褶襉深度的輔助線，其間隔描繪出鋸齒狀褶襉就可呈現自然外觀。

CHAPTER **3**

水手服

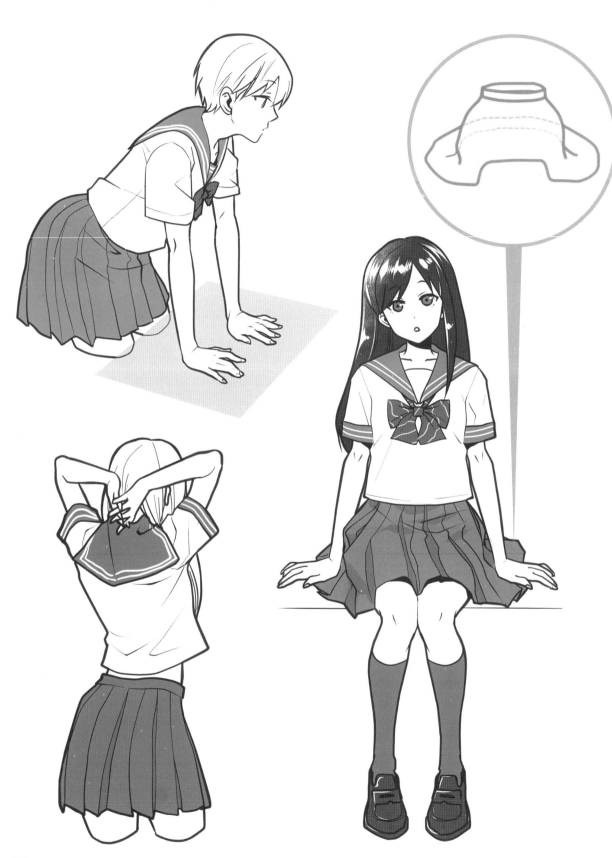

裙子會配合角色動作大大變形。尤其會因蹲姿和坐姿明顯變形，所以先畫出簡略圖並掌握形狀。

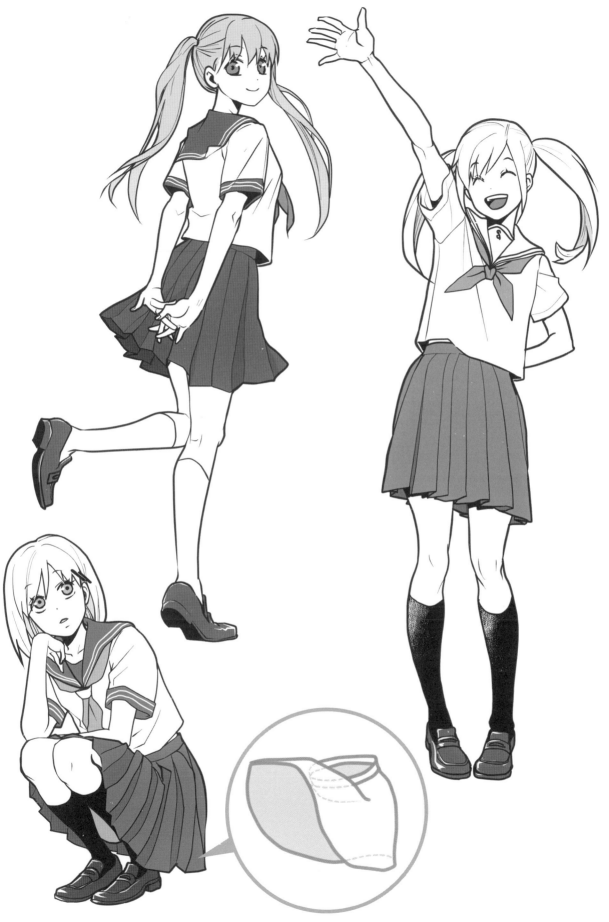

後記

★

「當有需要的時候，這一本書能讓人畫出還不錯的各種服裝」

我內心以此為目標開始繪圖。

若要為漫畫和插畫角色描繪穿著，不一定要成為服裝專家。比起實際的服裝規則，最重要的是非現實特有的表現。但是，還是要避免過於脫離現實，畫成他人無法辨識的樣子。

現在有很多服裝相關的專門書籍，網路上也充滿各種資訊。但是，找出自己需要的資訊更為困難。「只要有一本，就可以畫出還不錯的各種服裝」，如果有這樣一本書，我自己都很想要，對於喜愛繪圖的大眾，一定有所助益。因為抱持這樣的想法，我開始繪製這本書。目的是畫出讓生動角色穿著的服裝，所以深入解說立體服裝的掌握方法和配合動作的表現。

製作本書時，還受到來自時裝設計師兼插畫學校校長雲雪先生的指導。雲雪先生讓我觀看各種實際服裝，並且以服飾界才有的經驗角度細心解說，真得讓我受益良多，在此致上無限感謝。

本書所介紹的只是基本的服裝畫法。原創的多樣服裝畫法，還需要一一摸索了解。
讓自己的角色擁有時尚造型穿搭，並活躍於漫畫和插畫界。我衷心期望能讓更多人感受到這樣的創作喜悅。

作者介紹 Rabimaru

從事插畫家的工作，同時在網站上公開衣服畫法的技巧。在 Twitter 公開的技巧獲得 5 萬次轉推等，擁有很高的人氣。目前也在「pixiv FANBOX」公開初學者也能輕鬆學習的衣服畫法內容。

pixivID：1525713
Twitter：@rabimaru_t

描繪時尚造型時，最重要的是取得服裝資訊。肩膀的形狀、衣領的形狀、扣子的位置呈現甚麼樣的設計？想描繪的服裝呈現甚麼樣的輪廓？褲子呈現甚麼樣的線條和長度等。

我擔任大阪插畫學校「Masa Mode Academy of Art」的校長。雖然在學校以時尚插畫為基礎從事教學，但在這次負責監修漫畫風插圖中，在重要的基礎部分並未不同。繪圖時並不是光看著服裝，依樣畫葫蘆地描繪，而是要能分辨畫出必要的線條。

請大家一定要了解服裝的基本造型，構思穿著服裝的人物美感。為了去除不必要的部分，需以俐落線條表現描繪，請各位試著重複練習。如此一來，已學會的穩固基礎，將是你持續創作的最大自信。

監修者介紹 雲雪

Masa Mode Academy of Art 學校校長／UNSETSU INTERNATIONAL 代表／Mode illustration 研究所代表

Mode illustration 研究所的代表。除了紐約時尚界，曾在德國科隆、中國等舉辦雲雪系列作品等，以亞洲為據點活躍於國際。雲雪巧妙融合東西方元素，持續提倡UNSETSU COLLECTION等讓人感到親近的時尚。

學校介紹
Masa Mode Academy of Art
www.mm-art.com

設立於大阪玉造的插畫學校，提供各種實用技能的指導，包括可學習素描能力和服飾品味的人物素描、速寫、色彩和構圖課程。這裡新世代創作者輩出，不僅在時尚插畫，也在角色插畫或藝術等各領域發展。

★staff

企劃與編輯
川上聖子（HOBBY JAPAN）

封面設計與 DTP
廣谷紗野夏

取材協助
關西 Fashion 連合

詳解動作和皺褶
衣服畫法の訣竅
從衣服結構到各種角度的畫法

作　　者：Rabimaru
監　　修：雲雪（Masa Mode Academy of Art）
翻　　譯：黃姿頤
發 行 人：陳偉祥
發　　行：北星圖書事業股份有限公司
地　　址：234 新北市永和區中正路 462 號 B1
電　　話：886-2-29229000
傳　　真：886-2-29229041
網　　址：www.nsbooks.com.tw
E–MAIL：nsbook@nsbooks.com.tw
劃撥帳戶：北星文化事業有限公司
劃撥帳號：50042987
製版印刷：皇甫彩藝印刷股份有限公司
出 版 日：2021 年 01 月
I S B N：978-957-9559-58-4
定　　價：360

如有缺頁或裝訂錯誤，請寄回更換。

動きとシワがよくわかる 衣服の描き方図鑑 服の仕組みから角度別の描き方まで
Rabimaru, UNSETSU © HOBBY JAPAN

國家圖書館出版品預行編目（CIP）資料

詳解動作和皺褶 衣服畫法の訣竅：從衣服結構到各種
角度的畫法 / Rabimaru著；黃姿頤翻譯. -- 新北市：北
星圖書, 2021.01
　　面；　公分
ISBN 978-957-9559-58-4（平裝）

1.插畫　2.繪畫技法

947.45　　　　　　　　　　　　　　　109012473

臉書粉絲專頁

LINE 官方帳號